場景
卡通動漫30日速成

叢琳 著

新一代圖書有限公司

前　言

　　《場景》是“卡通動漫30日速成”叢書的收尾篇，就如一個精彩的故事，終都會有結尾。好在卡通因“30日”而起，卻不會因此而結束，如同偉大的科學家不會因生命的終結而對世人的貢獻終結一樣，其創新的理論、完善的知識體系會一直在人類社會中延續。我不是偉大的科學家，我和我的團隊只是在海邊拾貝的孩童，希望能帶回讓讀者驚喜的禮物。

　　這是心情的場景，生活中的場景很多。靜態的事物、動物、植物、山川大地、江河湖泊、群山峻嶺……如此浩瀚的海洋我們又如何通過畫筆來表達呢？本書的意義就在於將場景由簡到繁、由易到難，逐步帶領學習者一一突破，同時也會發現場景篇實質上是綜合篇，會涉及生活的方方面面，並且會在不同的故事情節中扮演不同的角色。

　　本書重點在於教會讀者如何將複雜的事物通過簡單的方式畫出來，如草地，一望無際的草原要畫上多少根草才能表現出來啊！但在繪畫時只需要用線條勾出大地的輪廓，然後在近、中、遠三個不同的位置畫一些草即可完美地重現大草原。因此我常說：“學畫畫不難，關鍵是感興趣”。

　　為使本書內容豐富精彩，我的團隊成員進行了大量的總結整理及繪圖工作，他們是：叢亞明、莊如玥、王靜、翟東輝、魯經偉、黃方芳、劉倩。在此感謝大家的關注與支持。

目錄

嘿!朋友, 你好！

只是因爲喜歡所以走下去，搖搖晃晃卻別有景致，這就是卡通動漫路上的心情！

第1天
生活用品

生活用品的畫法

在開始學畫時，學院的教育均要從畫基本的幾何形體開始，卡通動漫的學習也不能離開對這些形體的認識。在一開始時強調線條的概括與簡練，不強調光的明暗面，但隨著繪畫的深入這些均是繪畫必須強調的。

對於喜愛動畫片的朋友來講，這些基本的生活用品是很容易畫出來的。怎樣開始呢？看好我們的繪圖步驟。

1.繪製一個橢圓形，一個梯形，一個矩形，完成三個基本形狀的繪製。

2.將梯形慢慢繪製成橢圓的形狀，底部的矩形也轉變成弧線的形狀

3.添加細節，為了表現杯子的厚度需在杯口處添加弧線，為整個杯子塗上單色的調子，並強調了高光點。

1.對複雜的事物，只要抓住了主要的線條，就能刻畫對象的具體形態，如上面的方式我們繪製了基本的形狀。

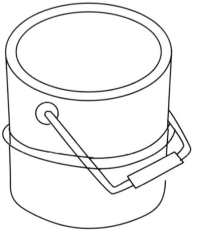

2.在這一步開始強調事物的細節，如桶的厚度、中間的腰環、提手，均用了最簡單的線條和形狀。

3.在成品這一階段，主要是將各部位基本的形狀進行形象的追求真實的刻畫，比如提手處的把手由矩形變成了橢圓形。同時將各部位交叉的線條均進行了清理，加上木桶的豎條，最終的效果簡潔明瞭地呈現出來。

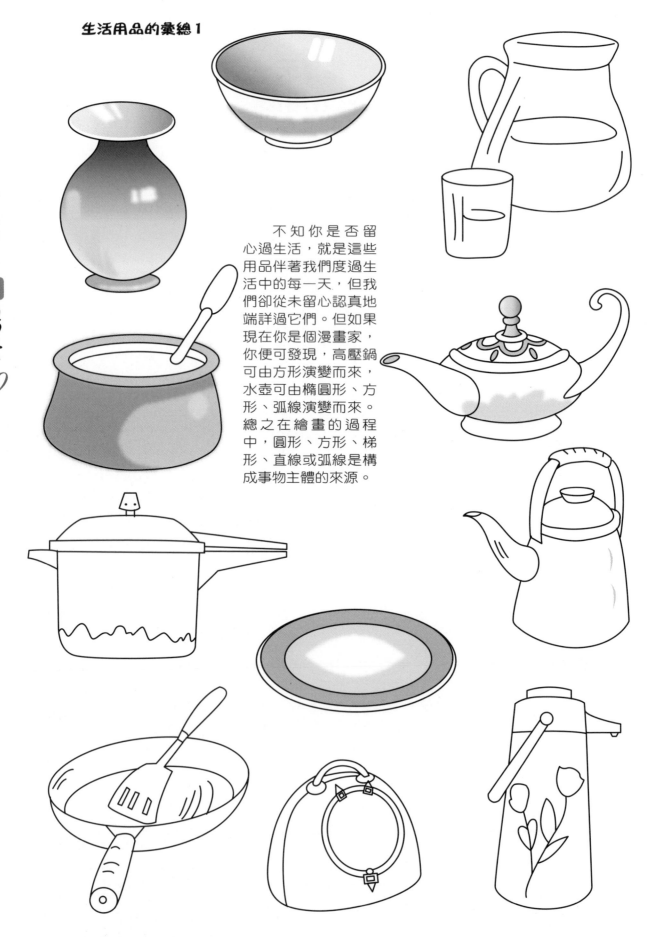

不知你是否留心過生活，就是這些用品伴著我們度過生活中的每一天，但我們卻從未留心認真地端詳過它們。但如果現在你是個漫畫家，你便可發現，高壓鍋可由方形演變而來，水壺可由橢圓形、方形、弧線演變而來。總之在繪畫的過程中，圓形、方形、梯形、直線或弧線是構成事物主體的來源。

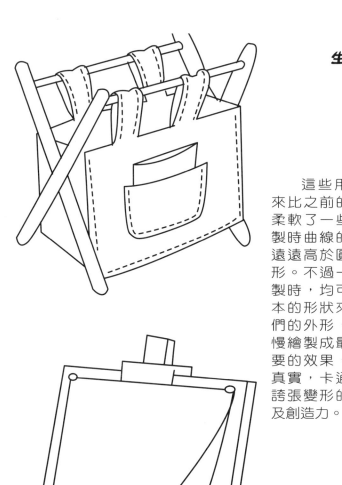

生活用品的彙總2

這些用品看起來比之前的複雜、柔軟了一些。在繪製時曲線的出現率遠遠高於圓形、方形。不過一開始繪製時，均可用最基本的形狀來捕捉它們的外形，然後慢慢繪製成最終你想要的效果，未必要真實，卡通需要有誇張變形的想像力及創造力。

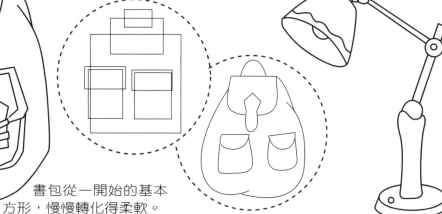

書包從一開始的基本方形，慢慢轉化得柔軟。

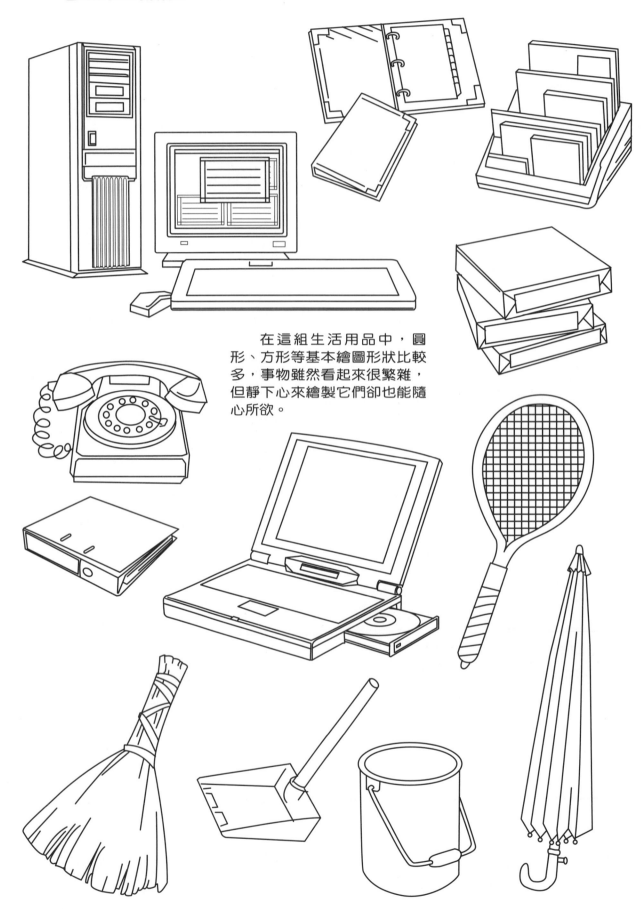

在這組生活用品中，圓形、方形等基本繪圖形狀比較多，事物雖然看起來很繁雜，但靜下心來繪製它們卻也能隨心所欲。

第**1**天
練習：三個杯子

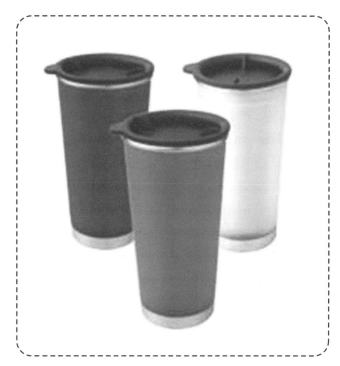

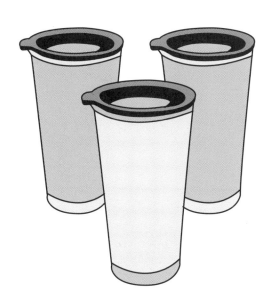

　　是不是很容易？真的很簡單吧！我常說畫畫不難，未必要按學院的方式走，也許你已經是而立之年，突然愛上了漫畫，想改變生活方式，那就靜下心來，從捕捉事物的細節主題開始吧。就像這組杯子，整體就是梯形，然後在杯口及杯底處進行了圓形的處理，注意杯蓋處的細節處理；我們可以看到凹陷下去的杯蓋效果，如果抓不到那個感覺，就完全依照實物畫。

第2天
食物

食物的畫法

1.這種椒並不辣，長得有點像番茄，一開始只要畫了幾筆簡單的輪廓即可。

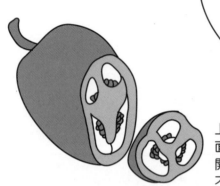

2.接下來，明確地說明了原來的兩個圓是一個完整椒的兩部分，很顯然剛被切開。因此切面上繪製了裡面的瓤。

3.細化表椒裡面的籽，同時上一點單一的色彩，以突顯裡面空心的感覺。青椒並不是很開心，因為切面看起來像兩張不快樂的臉。

嘿!朋友,你好!

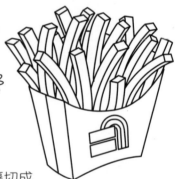

多數人都會喜歡剛炸好的薯條，薯條是由馬鈴薯切成條的，因此在繪畫時畫個長方形，然後根據它的位置來添加另外兩個面，這樣就得到立體的效果。

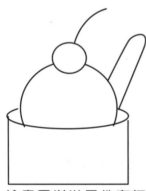

1.繪畫霜淇淋是件有趣的事情，我們可以從簡單的方形、圓形開始。

2.現在多了些細節，小碗和木勺看起來更立體了。霜淇淋頂端的櫻桃與底部銜接得自然貼切，只是用了一條曲線。

3.霜淇淋通過不規則的形狀及曲線表現出來了，可是我總會聯想到"口水"。

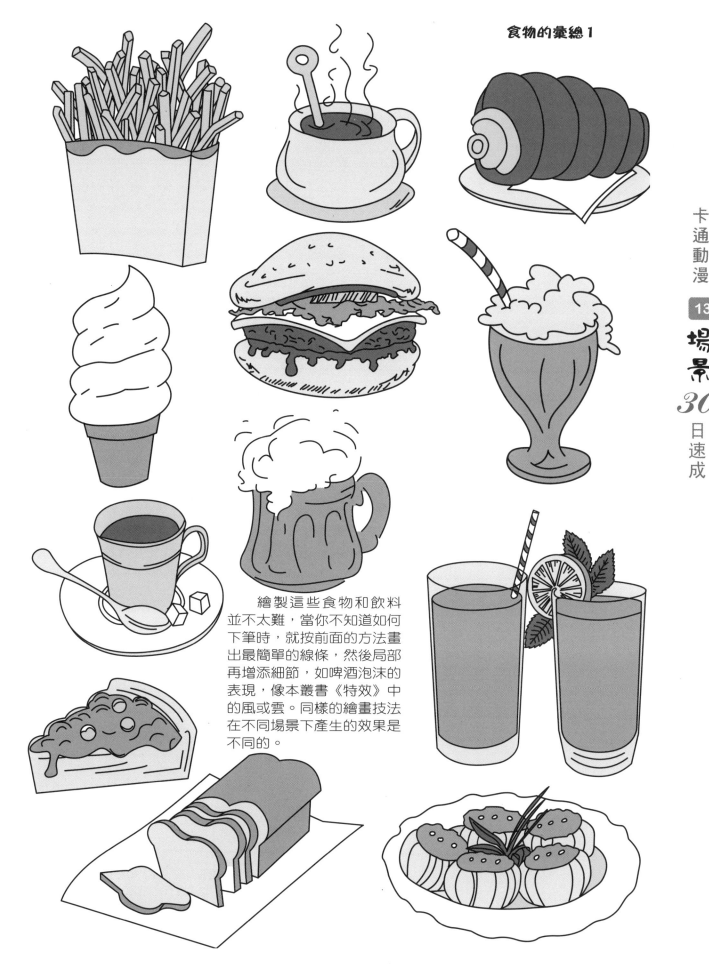

　　繪製這些食物和飲料並不太難,當你不知道如何下筆時,就按前面的方法畫出最簡單的線條,然後局部再增添細節,如啤酒泡沫的表現,像本叢書《特效》中的風或雲。同樣的繪畫技法在不同場景下產生的效果是不同的。

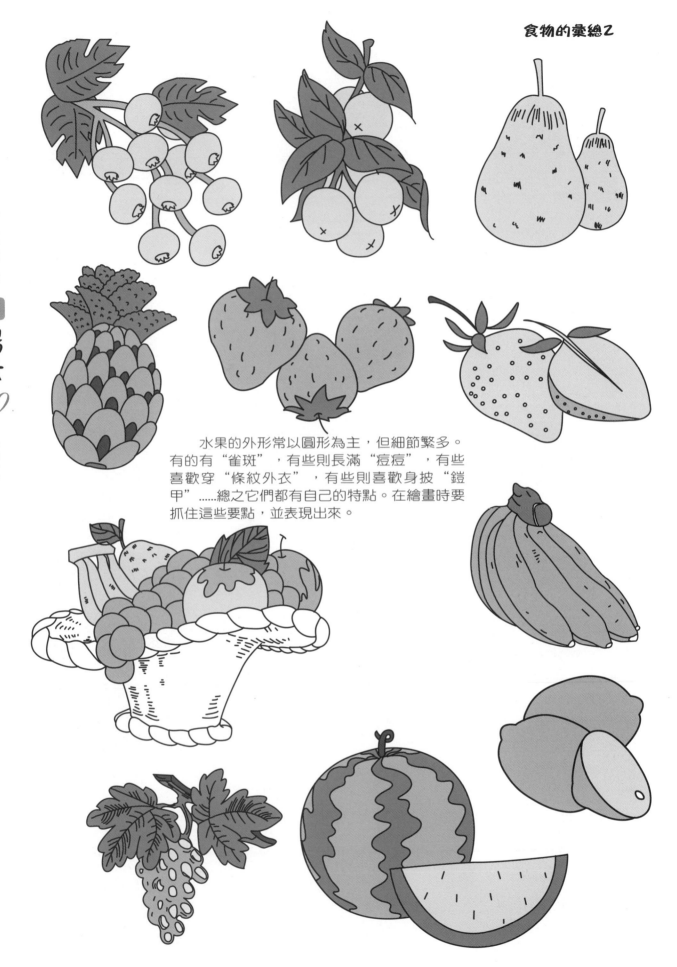

水果的外形常以圓形為主，但細節繁多。有的有"雀斑"，有些則長滿"痘痘"，有些喜歡穿"條紋外衣"，有些則喜歡身披"鎧甲"……總之它們都有自己的特點。在繪畫時要抓住這些要點，並表現出來。

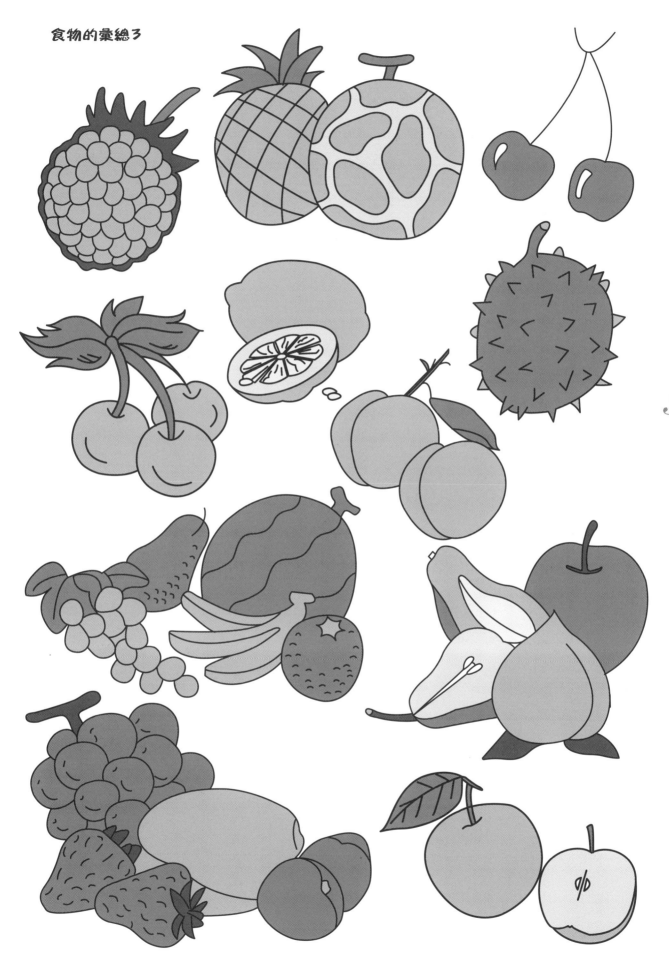

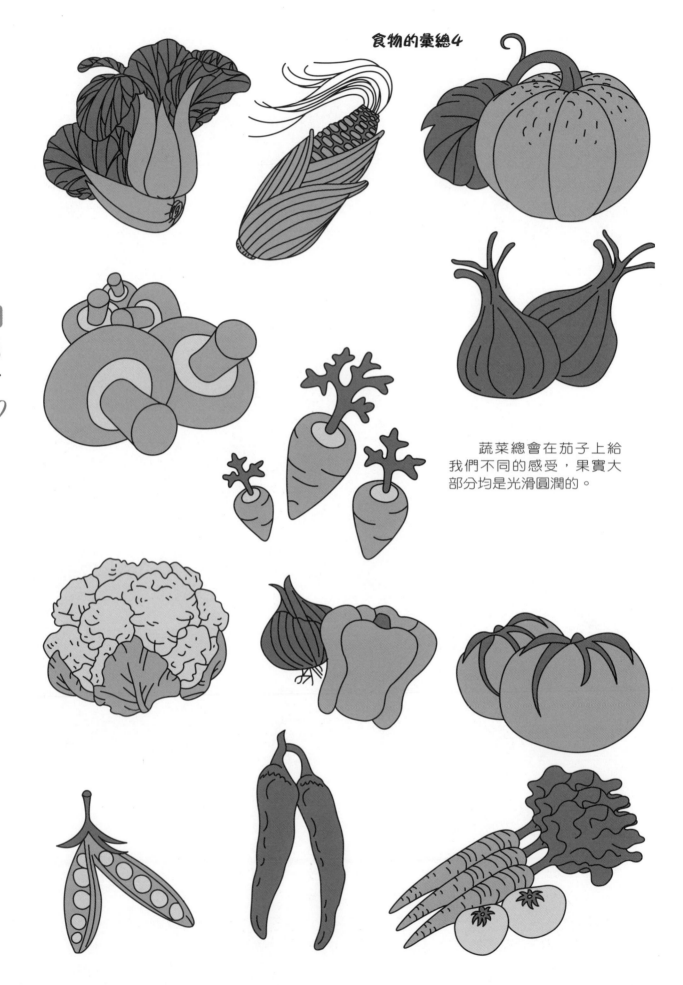

卡通動漫

16

場景

30

日速成

蔬菜總會在茄子上給
我們不同的感受，果實大
部分均是光滑圓潤的。

第2天
練習：漢堡薯條

根據實物畫卡通這種方式很直接，畫得好與壞一來取決於你的觀察力，二來取決於你的表現力。同樣的一張圖，不同的人畫出來的感覺是不同的。在繪製這個漢堡時，每部分均很清晰，可以看到夾層及周邊的具體食物，屬於寫實性的臨摹。

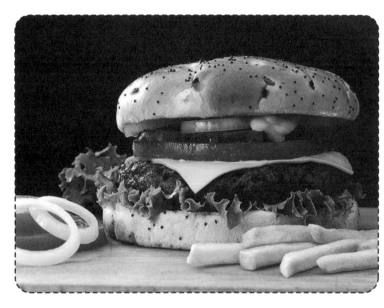

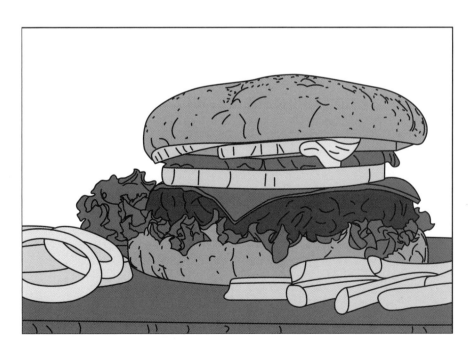

第3天
門、窗

門、窗的畫法

1.一開始就是在方形裡面橫縱地繪製了這些直線。

2.將所有的線進行窗格的轉變，首先加寬，其次注重上下的壓疊關係，同時勾出窗戶上面的古典花紋。

3.將花紋變得飽滿並與窗格上下有致地排布，最後放進一個厚的矩形框中，這樣就能很好地感覺我們所繪製的古老窗戶。

1.門與窗在開始繪製時方式均一樣，用最基本的方形勾出基本的形態。

2.繪製門中間基本的形態，劃分出門及門框。

3.添加門的細節，如門中間橫縱邊框，門框中間的裝飾條，最終完成門的繪製。

門、窗的彙總1

　　回到創作的場景中時，門的表現不再那麼呆板，有時會打開，有時會緊閉。在門的外表形象上更加豐富多彩，如商店的玻璃金屬門，如山洞口的鐵門，如城堡的雙開大門等，這些門總是會令人充滿渴望地想知道門的那一邊會是什麼。在繪畫上並不難，主要是根據當時的情景來決定門的狀態。

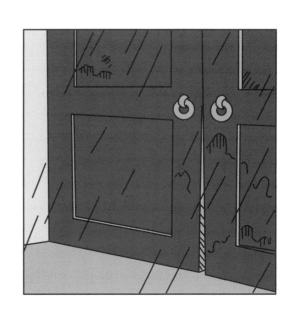

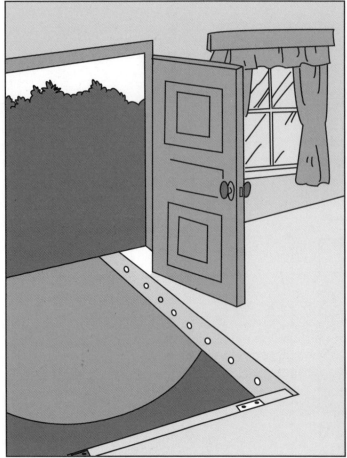

門、窗單獨存在時顯得很孤立，而與場景結合起來時，兩者會很和諧自然地並存在一個情景中。

門半開時會令人產生許多聯想,在繪畫時有時會細化門內的景物,有時會描繪門外的景致。在描繪院子的場景時常會繪製一部分房屋效果,基本上窗戶是必畫的主題。

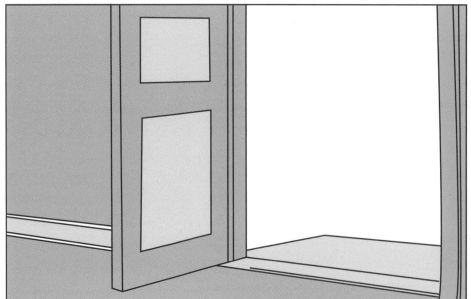

繪製門時經常會遇到腳踏墊，基本上都以方形為主。在繪製窗戶時，窗簾也是常常伴隨的效果，在繪製時注重褶皺的表達，錯落有致的几條曲線就能表現出來。

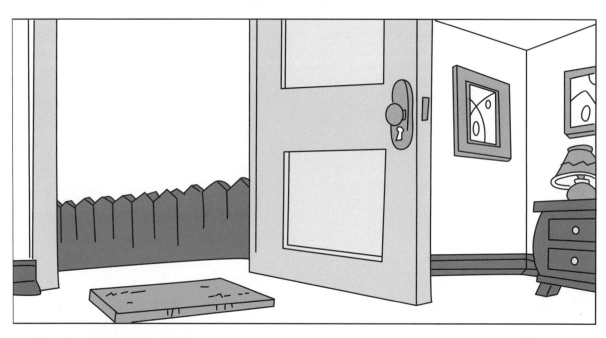

第3天
練習：門、窗

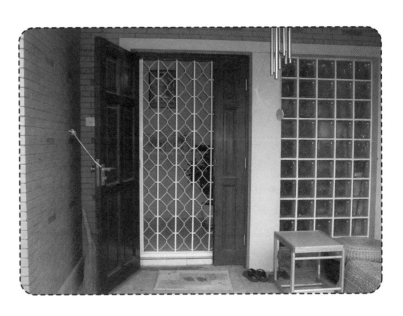

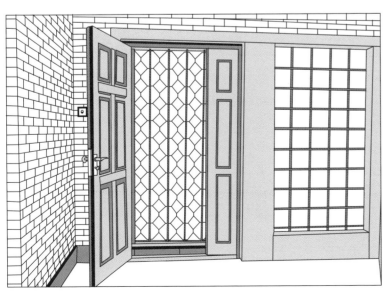

　　這是從室內繪製門的效果，有些繁瑣。但在繪製時只需要認真仔細，把心靜下來，踏踏實實一步步地堅持下來。繪製上要注意細節處理，尤其是凹凸的表現及上下順序的層進關係，這些都不難，仔細看原稿，按著實際情況繪製即可。

第4天
沙發、桌椅

沙發、桌椅的畫法

1.很簡單的一玻璃桌,從一開始的橢圓形、方形、弧線確立形體外,基本上找不出更難的地方。就是在這種簡單的結構中,恰恰更要注意它的難點,就是一個力的支撐點,連接腳與桌面的底部圓形。

2.開始細化桌子各部位,在桌面部位添加了一條弧線,雙線就將桌面的厚度表現出來。桌腿部位也如此,擦去重疊部分的線條,一張桌子就整潔地呈現在我們面前。

1.這張沙發在一開始就用線條描出基本輪廓,看起來很硬,因為所有的面在銜接處均是直角。

就選它了!

2.在原有基礎上,將所有面銜接處變為圓角,同時再添加一些表現厚度的線條,這樣看起來柔軟舒適。

沙發、桌椅的彙總1

電腦桌多半是冰冷的，在繪製時經常是直角、直線。高級些的辦公環境，不僅在環境描繪時添加了柔和的飾物，如窗紗，並且在桌椅繪製時，也常是圓角、光滑的面。

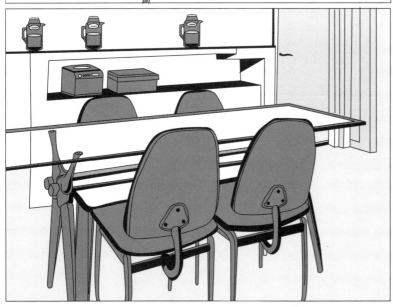

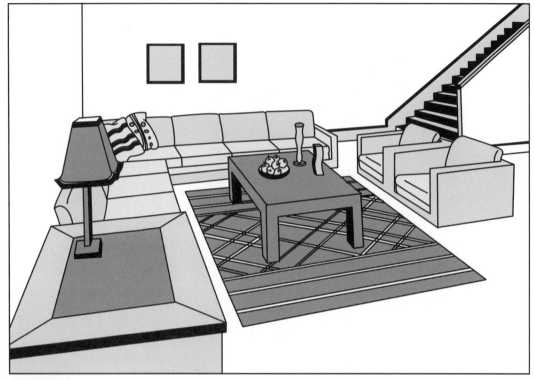

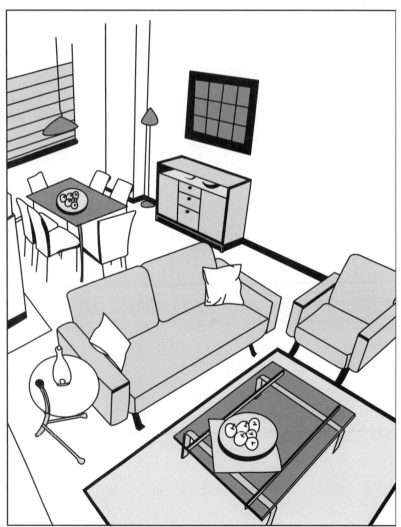

沙發、桌椅的彙總2

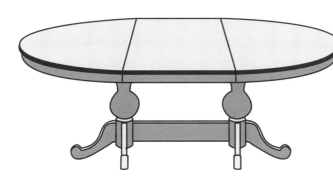

　　在這一組沙發的表現中，均采用了曲線做面，直線條支撐的形式，不僅表現了光滑及厚度，同時表達了事物的端莊高貴。

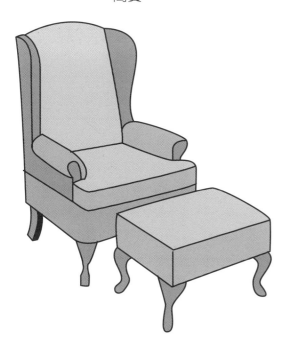

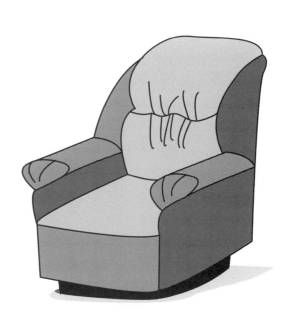

第**4**天
練習：沙發、桌椅

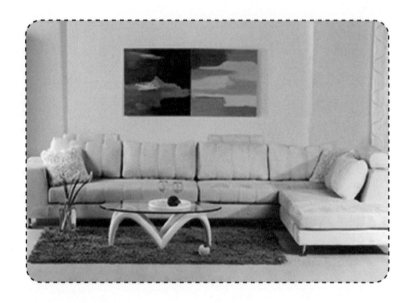

取材於生活中的一個場景，在繪畫時強調了沙發及茶几。在繪製沙發靠背時，進行了一些改編，由原來的方形改為半弧形。同時茶几為了表現玻璃面，在上色時區別了桌面部分與腳部的顏色差。在繪畫的過程中可以任意發揮，只要效果好，採用怎樣的畫法均可隨心所欲。

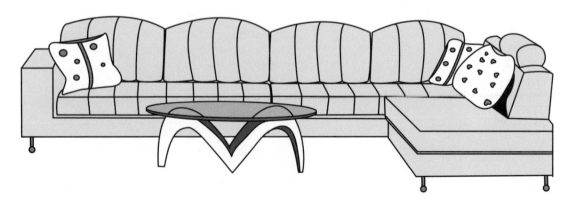

第5天
樓梯

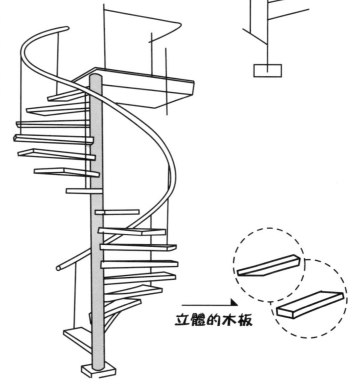

樓梯的畫法

1.旋轉的樓梯一路盤旋而上，看起來樓梯踏板零亂，錯綜複雜。解決的方法就是採用線條勾出最直接的主體：一條曲線加多條直線，這樣最初的空間感與立體感就產生了。這讓我想起了魚骨架，雖不完整卻也清晰可辨。

2.在這個階段要強調出主體完整性，因此將中間的支柱加粗，明確畫出底部及頂部平臺。所有的腳踏樓板均由直線變成了立體的面，並隨樓梯的旋轉而有不同角度的排列。

立體的木板

3.不知道你是否看得出來，這座樓梯所有的踏板均鑲嵌在中間立柱上，立柱是受力的核心，扶手是通過五根細杆與踏板連接，這是空間與立體感極強的設計。

對於樓梯的繪畫表達，無外乎就是要畫出立體的樓梯，一步步登上去，這是重點。無論是木製的、水泥修築的，或者是金屬質感的，均要突顯這點，其次就是突出不同材質的表現：木質會有木板的接縫，金屬造形上變幻更豐富。

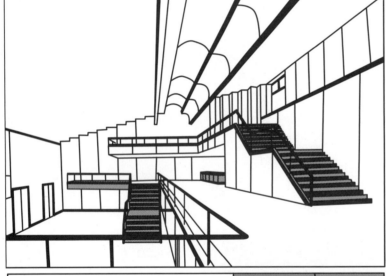

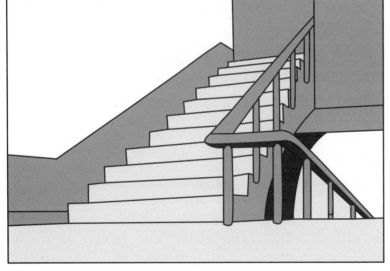

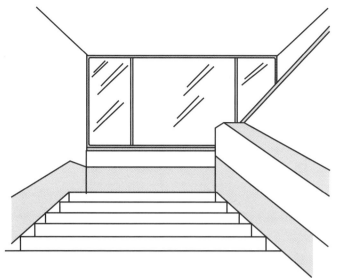

在卡通動漫的故事情節中，繪製樓梯時會搭配相關的場景，如學校教學大樓中的樓梯、山洞中的石階、家庭中的旋轉樓梯等。

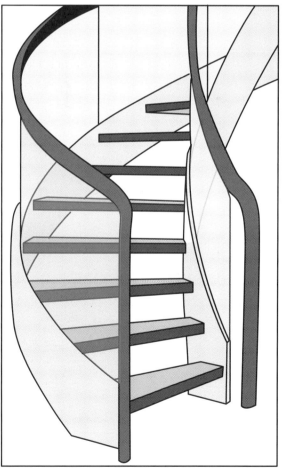

　　對旋轉的樓梯而言，必須顯出旋轉的韻律，因此不能少了任何一條貫穿整體的曲線。同時注意踏板的旋轉方向及大小變化，否則在視覺上會有不適感。不用擔心畫不好，實拍一張真實的樓梯照片臨摹，然後予以簡化，就能畫出很不錯的草圖，如果再能進行變形、跨張等藝術處理，那就很棒了！

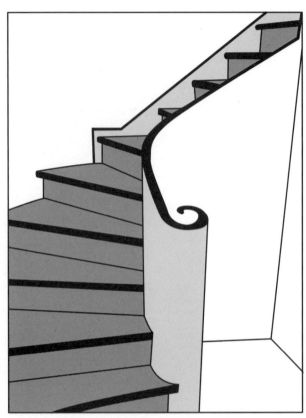

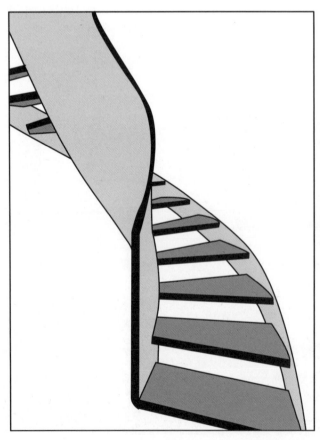

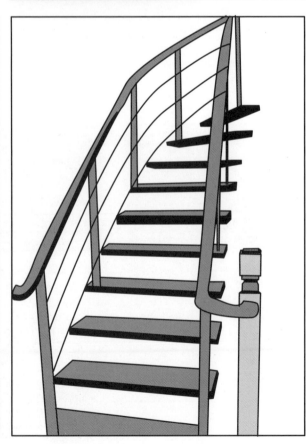

樓梯的彙總3

第5天
練習：樓梯

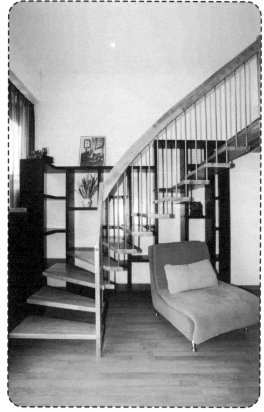

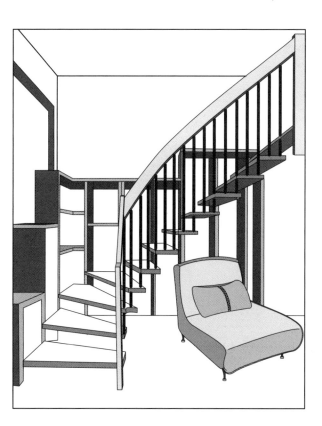

　　繪製這組樓梯時，同時也將周圍的環境略做描繪。樓梯的每塊踏板及支柱清晰明確，注意它們之間的上下及交叉，記得要將重疊部分的線條清理乾淨。

第6天
床、家具

床、家具的畫法

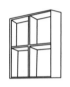

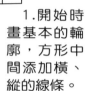

1.開始時畫基本的輪廓，方形中間添加橫、縱的線條。

3.進行細節處理，最終完成立體方格的效果。

2.由角處向右方拉出斜線，並由線的端點向水平及垂直方向引出兩條直線，這樣就構成了立體感。

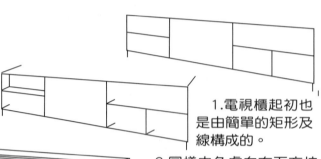

1.電視櫃起初也是由簡單的矩形及線構成的。

2.同樣由角處向右下方拉出斜線，並由線的端點向水準及垂直方向引出兩條直線，構成立體面，最終經整理完成空間感的效果。

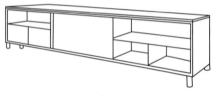

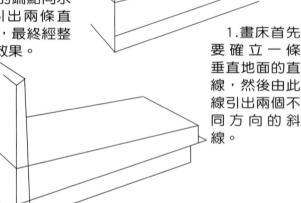

1.畫床首先要確立一條垂直地面的直線，然後由此線引出兩個不同方向的斜線。

3.處理細節部分，最終完成床的效果。

2.在第一步的基礎上繪製其他的線條，圍出空間感。

放進一個空間中，可以真切地感覺到家具與床之間的關係。空間的形成，首先要確立一個線或者一個面，然後由此向你所想要的空間處引出另外兩條線或兩個面。

線

面

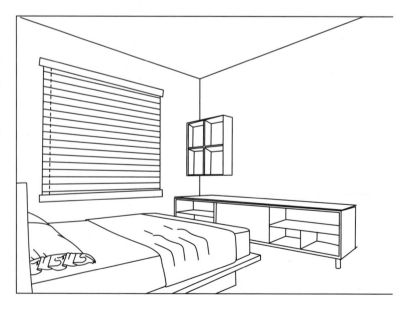

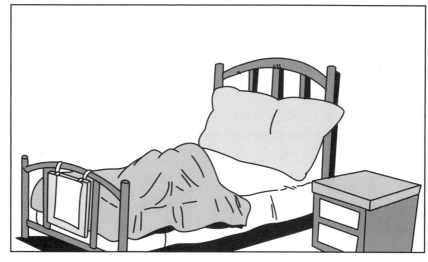

繪製這些床時，均可從一個面，如床板引出另外兩個面，如床頭、床尾；確立好空間位置後，添加細節，如床頭部分的欄杆，床上的枕頭、床單等。

家庭氛圍中的床及家具要有安排得宜的空間關係。繪製這些物件時，通過線和面確定彼此的位置，然後再細化每部分內容，就能輕易繪製完成。

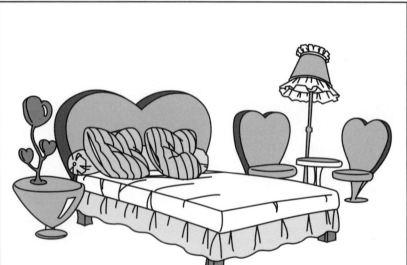

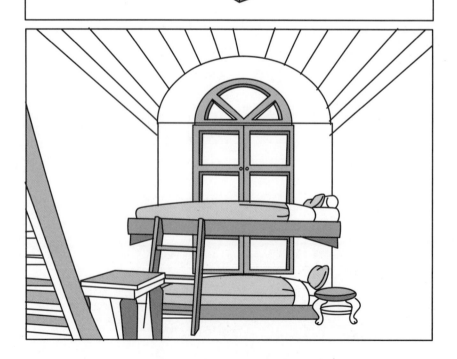

床、家具的彙總3

無論多複雜的主體，只要能捕捉主要線條及結構，就能刻畫出形態。因此在繪圖前，觀察物件的架構、分析事物間的關聯是很重要的。

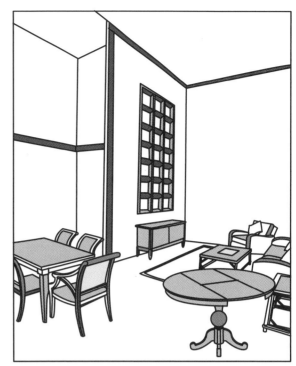

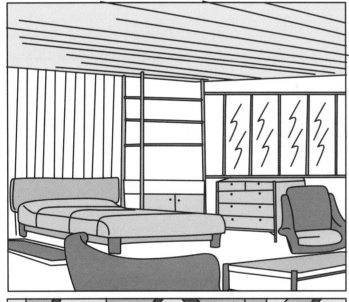

畫這些場景時，先用線找出空間感，注意彼此之間的位置關係，然後細化每部分。最後你會發現，所有的事物最終會構成一副美麗的場景。

第**6**天
練習：床

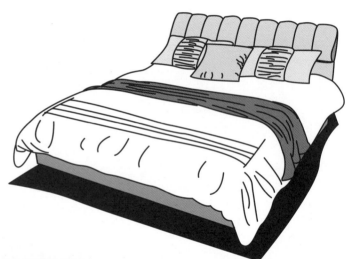

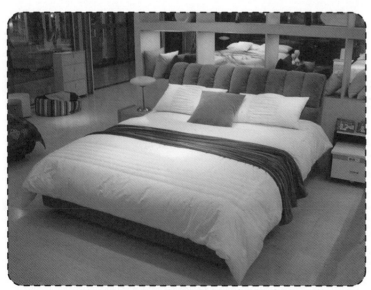

先畫一個方形，然後開始細節的描繪。這幅圖在繪製時要表現出厚度及鬆軟性。厚度的表現是通過曲線及側面的陰影來構成；鬆軟則是通過細小的線條來表現。

第7天
餐廳

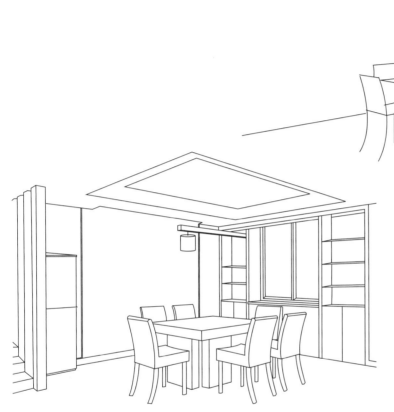

1.通過平面及線條勾繪出空間感，椅腳採用弧線形狀。一開始描繪的形狀越接近實物，後面就會越容易進行。

2.進行細節處理。頂部確定凹陷的位置，桌椅添加了厚度；窗戶兩側添加了隔板；臺階及冰箱均用簡單的線條表現立體感。

3.進一步細節處理，在原有的基礎上添加具體的內容，如冰箱的把手，頂部的燈由一個變成四個，添加了窗簾及櫃門上的把手。

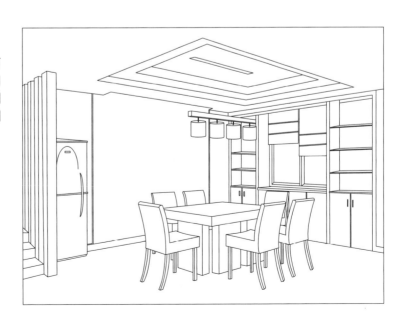

餐廳的彙總1

餐廳的佈局大部分強調桌子與椅子，因此不同風格的餐廳就會有不同類型的桌子與椅子。在繪畫時雖然事物均在變幻，但我們可以用最簡單的方式處理，先通過簡單線條及圖形把握大方向，然後再局部細節處理。

餐廳的彙總1

餐廳的彙總2

沙發、桌布在繪畫時要表現出厚重、折疊的感覺。沙發扶手前端大多會繪製成圓形，背墊及座墊雖是方形的，但所有轉角均處理成圓角，這樣看起來舒適柔軟。桌布的邊緣一定要畫得不規律但自然，同時內部加上大量的線條以表現褶皺。

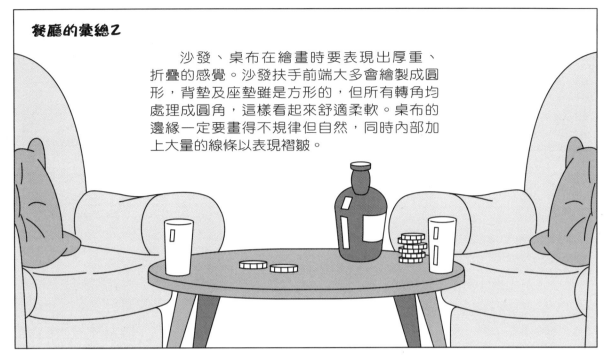

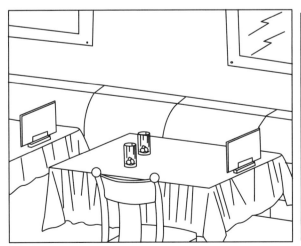

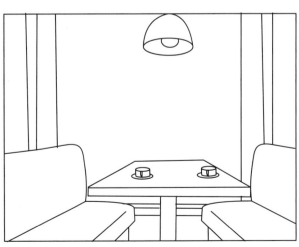

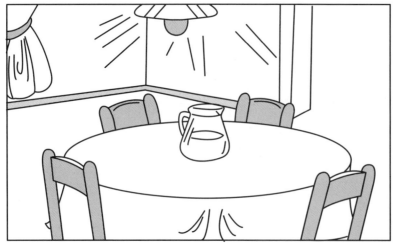

　　椅子在整個餐廳具有極重要的裝飾作用，有方形、圓形、高背椅等不同形狀。繪畫時為了表達不同的效果，會在座面、靠背、椅腿等處做出區別。

方頭方腦才結實才有安全感！

???......

第7天
練習：餐廳

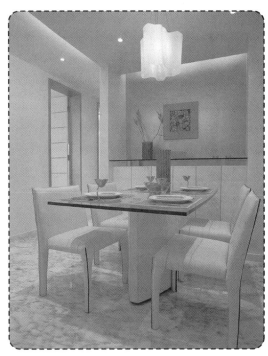

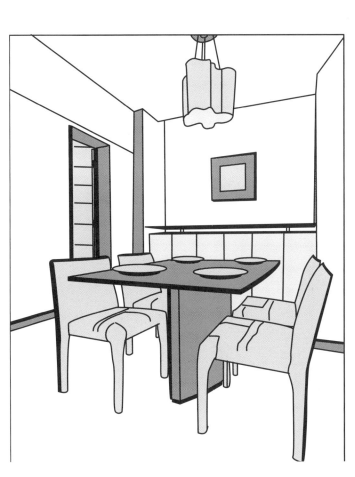

根據原圖繪製卡通圖實在很輕鬆，希望你有這種感受，否則應該就是練習不夠、畫得少；還有一種可能，就是沒有看清楚原稿的結構。看圖、分析圖實質上比繪畫更重要，因為它決定了繪畫後的效果。看清楚事物之間的上下、交叉關係，才能畫出合理的畫面，在進行誇張變形時，才能符合實際。

第8天
室內場景

室內場景的畫法

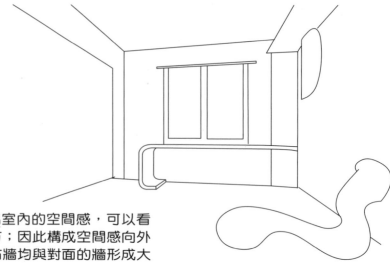

1.用線和矩形勾繪出室內的空間感,可以看出所站的視角為右前方;因此構成空間感向外放射的線條,左牆與右牆均與對面的牆形成大於90度的角。

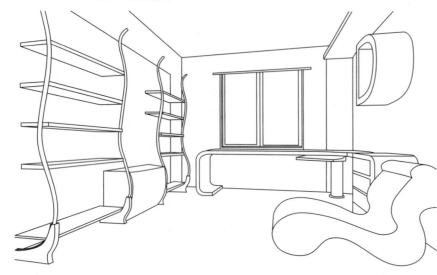

2.繪製室內的佈局。左側為一組架子,"S"形的支柱支撐起五塊橫板,分別有兩組放在中間弧形的電視臺兩側。窗前也是一組曲線造型的電腦桌,面對電視臺是沙發和上部的吊櫃,整體簡潔別致,在繪畫上曲線要流暢自然。

3.最終完成室內所有物件細節的處理,加入電視、電腦及電腦椅、窗簾,沙發下方則加了地毯。

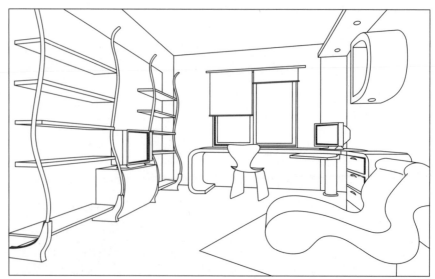

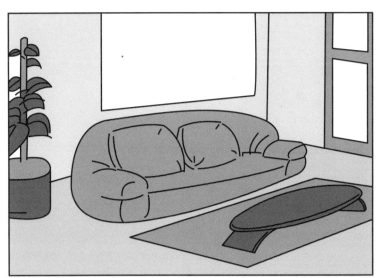

室內場景的彙總1

圓形休閒沙發配著圓形的茶几，在繪畫時沒有太多難度，只要稍微注意角度。在繪製客廳場景時，要將電視、沙發、茶几三者之間的關係處理好，也就是說要找到一個最佳角度，可完全由繪畫者自己來定，根據故事情節選擇生活中的場景，拍張照片就能協調三者之間的關係。

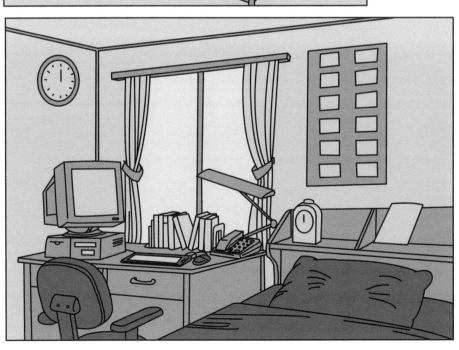

繪製已確定的某場景中的具體事物時，要刻畫詳細。窗戶上的玻璃加上兩條折線就能反映出玻璃的質感；窗簾底部、中間、頂部均繪製得細緻到位，褶皺明顯。櫃子上的把手、牆面上的瓷磚以及屋內的椅子，均做細節處理。

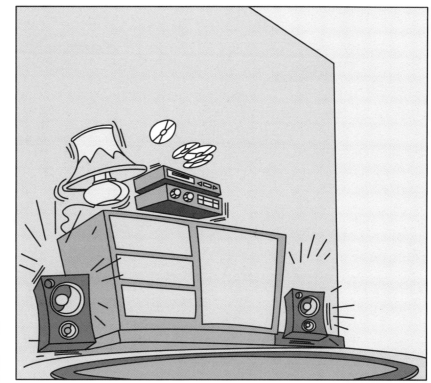

　　繪製室內音響組合時運用了特效，不僅家具進行了誇張變形，同時音響四周多了表現聲音的放射線，彷彿每個設備都震動起來。

　　中間的圖，在繪製書桌前的書架時，細緻地刻畫了檯燈及書，可清晰地看到燈絲及可轉向的燈頸及底座。

　　下圖在繪製沙發時多了星星作為布料花紋，牆上掛了一副花邊畫框。

繪製這三張室內場景，首先要抓住每張圖的空間透視感，開始時一定得按著實際走，方法就是實景照片。接下來就是刻畫場景中每一個獨立的對象，要有細節處理，如第一張圖中的桌子及椅子通過線條就能表達木質紋理的感覺。

第**8**天
練習：室內場景

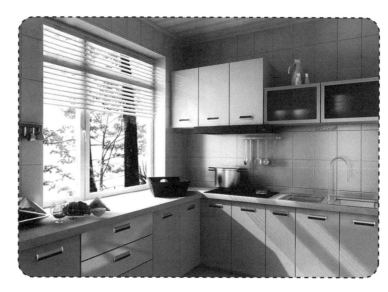

本書常提到「實拍照片」，這個練習就非常能說明繪圖的方法。有了參照的根據，就不難下筆描繪，其次就是對於畫面的判斷，如果分析得不好，也會影響最終的繪畫效果。比如圖中的窗戶可將上面也分成兩塊，我們在此將其設定為一大塊，因此繪畫也還是要多觀察生活，畢竟藝術來自於生活，並超越生活。

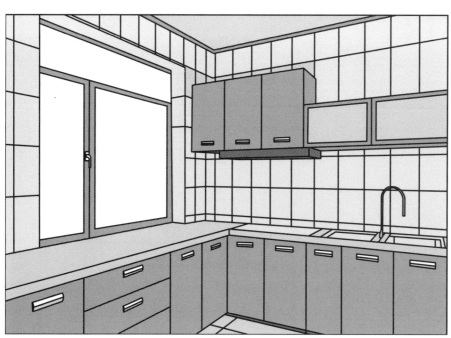

第9天
房屋

房屋的畫法

1.這是少數民族的居屋，類似竹樓，在開始繪圖時也是通過直線打出基本的造型來，不同的是在屋頂部採用了圓形。

2.在上一步驟的基礎開始添加細節，將所有直線變形為矩形，這樣房子看起來就穩固多了，接著繪製窗戶，梯子則由起初的兩條線變成可以登踏的梯子，添加了屋身的橫線使建築更加清晰明瞭，最終完成民居的繪製。

1.比起居屋，現代的房屋要理性多了，因此在開始繪製時可見到許多明顯的矩形及線條。

2.雖然沒有居屋的自然浪漫，現代房舍也有新時代的風格，大量採用線條表現窗戶，以圓形表現燈座。整體結構新穎、簡練。經過細節處理如周圍的綠樹，最終完成繪畫。

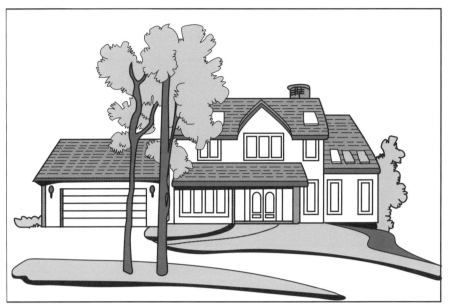

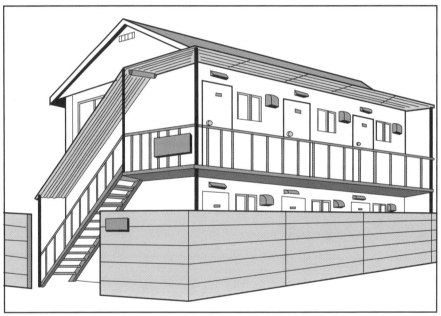

別墅在建築風格上錯落有致，或多或少透出歐洲貴族的氣息。在繪畫上常見的尖頂，以及半圓形的拱窗及門。最不能忽視的是別墅總是座落在風景秀麗的地方，因此周圍景色的描繪也是繪畫中的要點，通過曲線表現的層層綠意為畫面增添了幾許生機與浪漫。

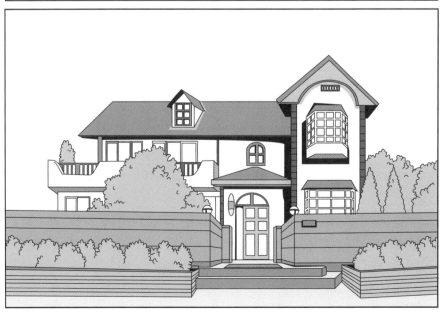

房屋的彙總2

我的新家！噢⋯⋯

嗯，太美了⋯⋯

這是同一棟房子，我們站在不同的角度觀看它：仰視、正視、遠觀。繪畫時抓住事物的角度，描繪每一側的細節，就能適切地展示這個建築的風貌。

哈哈⋯⋯

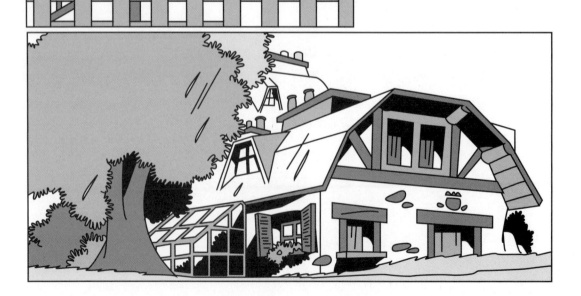

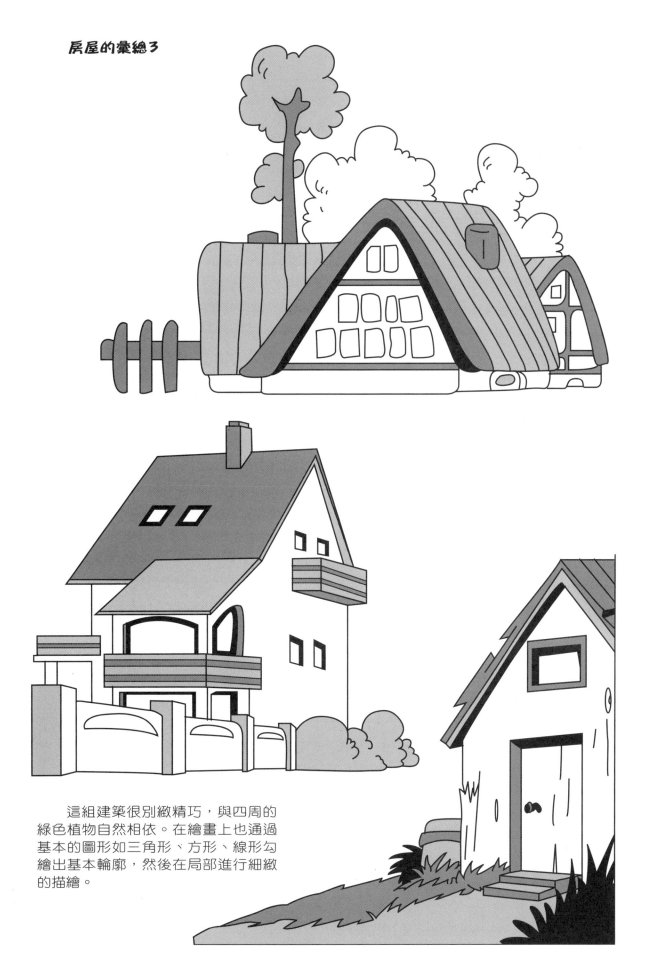

　這組建築很別緻精巧，與四周的綠色植物自然相依。在繪畫上也通過基本的圖形如三角形、方形、線形勾繪出基本輪廓，然後在局部進行細緻的描繪。

第**9**天
練習：房屋

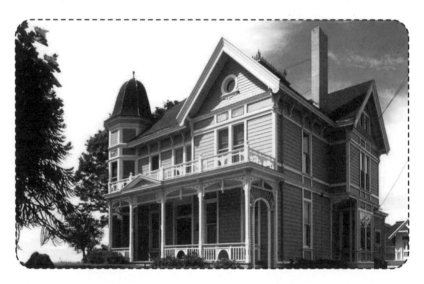

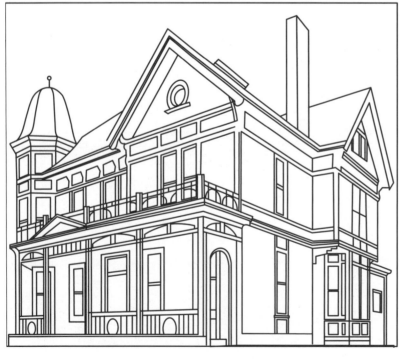

　　此別墅在外觀裝飾上細緻周密，在屋簷、牆面、柱子等多處均可見匠工的用心與精巧，無形也使繪畫的難度增加。在繪畫過程中同樣要打出大致的輪廓，然後將每一部分獨立出來，分別繪製。將房屋分成上下兩組，然後將上面一組再分成左、中、右，依次進行繪製。將下面分成左側與右側分別繪製。只要靜下心、沉住氣，最後，一棟漂亮的建築就呈現在眼前。繪畫過程中可以根據自己的喜好與判斷來進行增減。

第10天
廟宇神社

氣勢磅礴的大殿，在繪畫時會有種窒息的感覺。因此採用分解法，首先勾勒整體輪廓，然後再分別繪製各部分細節。

廟宇神社的畫法

殿頂看起來很像前面的民居，因此在線條的基礎上進行了擴展，完成最終的繪製。

大殿的護欄簡潔單一，繪畫時表現好立體感。

殿的主體完全是支柱形結構，區分好橫縱結構的粗細，就能繪製好最終的效果。

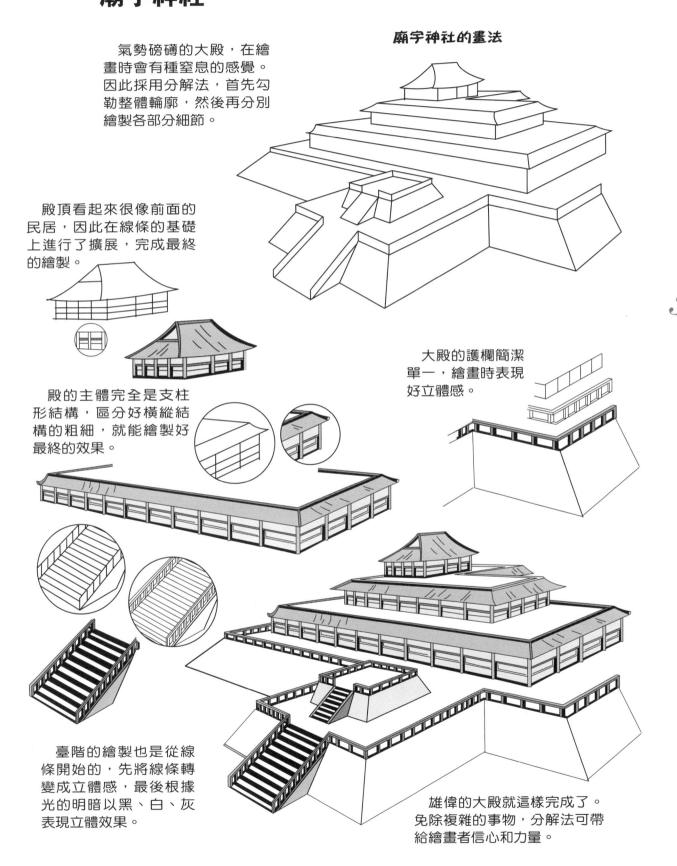

臺階的繪製也是從線條開始的，先將線條轉變成立體感，最後根據光的明暗以黑、白、灰表現立體效果。

雄偉的大殿就這樣完成了。免除複雜的事物，分解法可帶給繪畫者信心和力量。

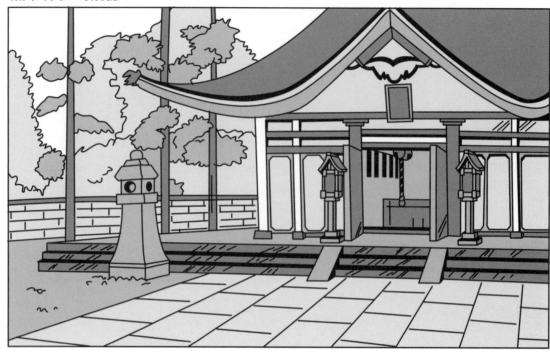

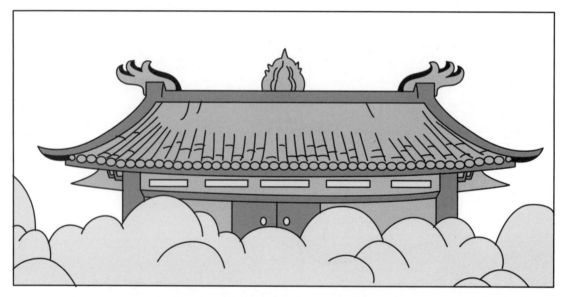

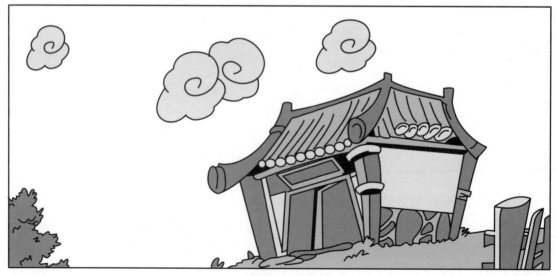

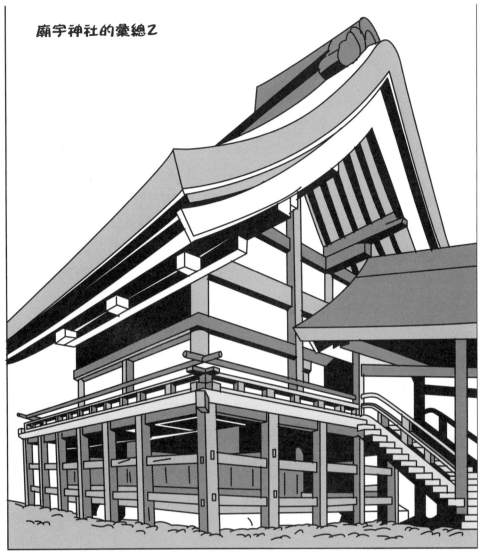

廟宇神社的彙總2

這些廟宇殿堂，在建築風格上都如飛翔的鳥，頂部有向外翹起的脊，結構層層疊疊，神秘而獨特。

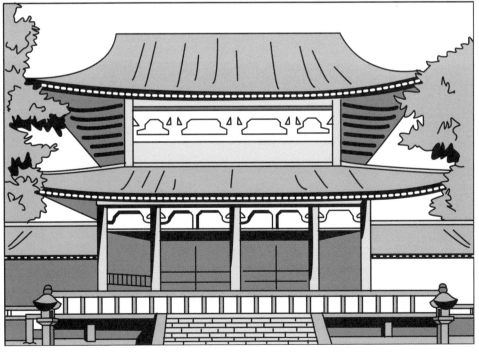

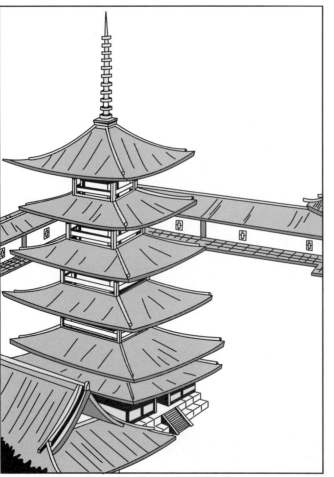

層巒疊嶂如山峰、如林海。繪製這些建築時，不能亂，要分清楚各部分的結構以及它們之間的關聯。在具體畫細節時採用了線、面，並且可通過單一的色彩突出明暗及立體效果。

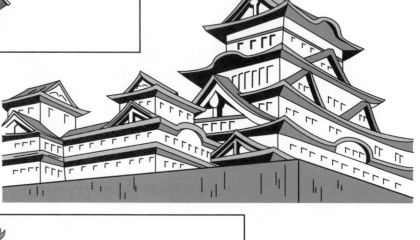

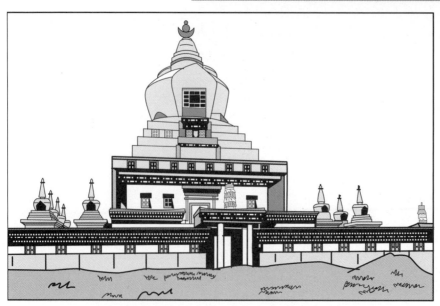

第10天
練習：廟宇神社

這是一座極具藝術感的牌坊。繪畫時採用對稱的形式，以中間為分界，先完成左側，然後右側與左側相同，若在電腦中繪圖就變得很容易直接做一個鏡像複製。不過手繪也很容易完成，可以拓畫一遍。所有裝飾性的地方可以清楚地看到是通過圓形、方形等基本圖形重複完成的。整體獨具匠心，雍容華貴。

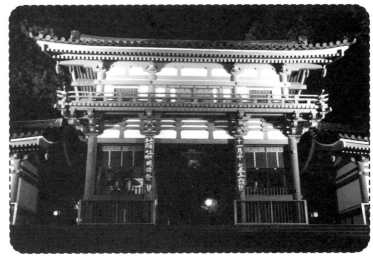

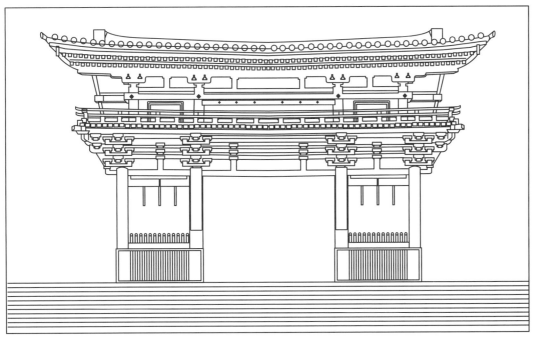

第11天
高樓大廈

透視原理

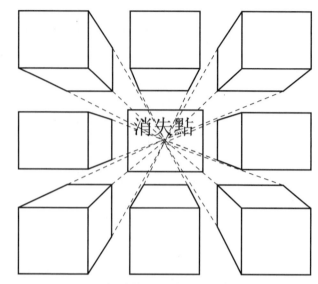

消失點

透視的理解

簡單地說，透視的視覺表現就是近大遠小，即距離視點近的物體看起來比較大，距離視點遠的物體看起來比較小。

一點透視　一點透視又叫平行透視。物體有一面始終與視點（兩眼所處的平面）平行，與視點平行的面的四邊稱為原線，由原線向消失點連接產生的線叫變線，也叫透視線。一點透視只有一個消失點。室內透視一般採用一點透視。

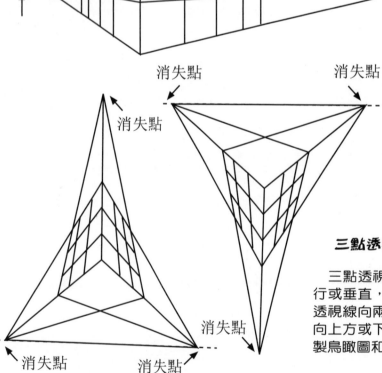

消失點

消失點

兩點透視

兩點透視又叫成角透視，物體沒有一個面與視點平行，且有兩個消失點，這兩個消失點必須在統一視平線上，它的高度線與視平線垂直，通常用來表現室外的建築。

消失點

消失點

消失點

消失點　消失點

消失點

三點透視

三點透視中物體沒有一個面與視平線平行或垂直，有三個消失點，原物體的橫向透視線向兩邊的消失點延伸，縱向透視線向上方或下方的消失點延伸，一般用於繪製鳥瞰圖和仰視圖。

透視的應用

　　當物體的轉角處對著你時，就不能用一點透視法來畫了，必須採用兩點透視原理來畫。

　　首先確定兩端消失點的位置和物體的實際高度線，然後根據實際高度線從兩端分別向消失點拉出透視線。在運用兩點透視原理時，當物體盡頭太遠而無法將它們顯示在畫面內的話，可以將消失點移出畫面之外。

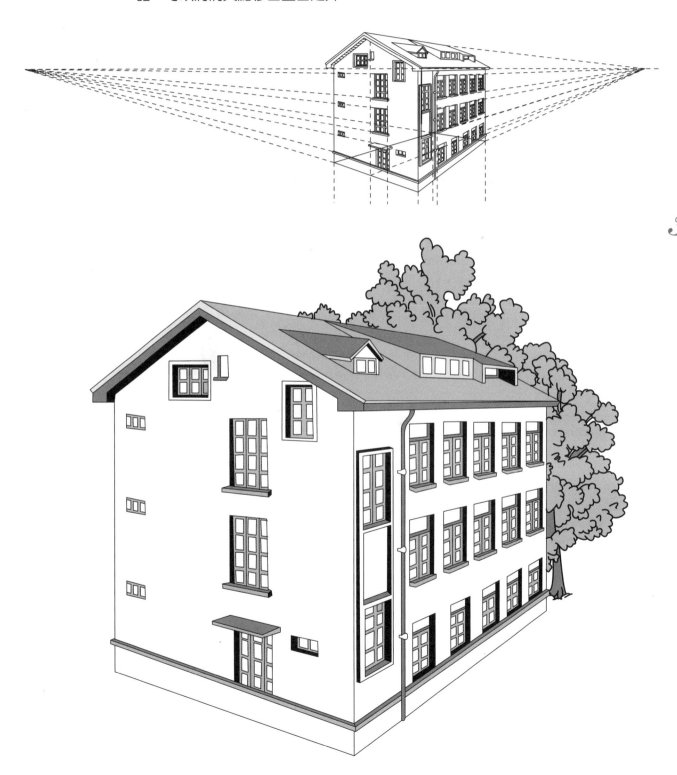

視平線在畫面中央偏下，我們會感覺到，位於視平線下方的所有物體為向下看，而位於視平線以上的物體則具有往上看的視覺效果。確定畫面的消失點之後，為了避免構圖平均，一般將消失點放在畫面縱向中心線偏左或偏右，使構圖看起來有變化。過於對稱的透視圖會使景物顯得拘謹哦

視平線

視平線是與眼睛等高的水平直線。

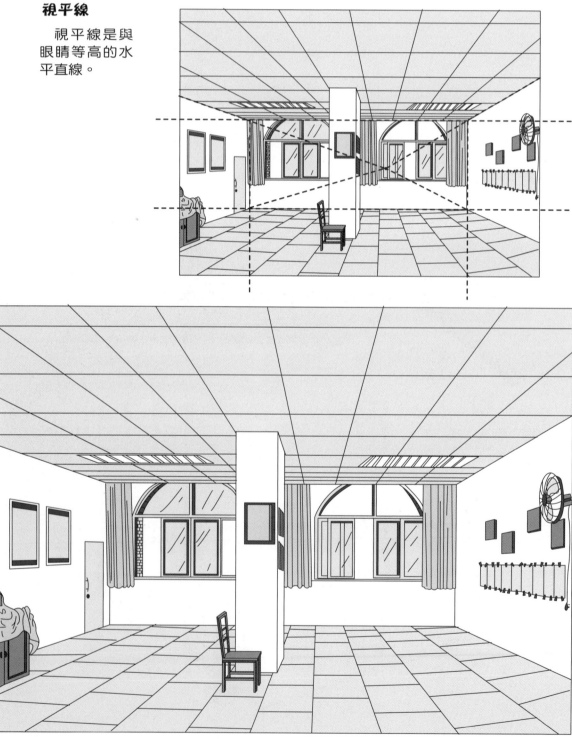

視平線與透視在繪圖中的應用

　　利用透視原理來畫背景，首先要確定視平線的位置。視平線通常在天空和地面的交界處。當周圍有水時，海平面也是個很好的視平線標誌。如果看不到天空，建築物與地面的交彙處就是視平線。我們可以藉由視平線的高度來調整畫面產生一定的視覺效果。視平線在中間時給人一種平衡和穩定的感覺；視平線在較低處時會使場景變得開闊；視平線在較高處時會使場景顯得平坦。

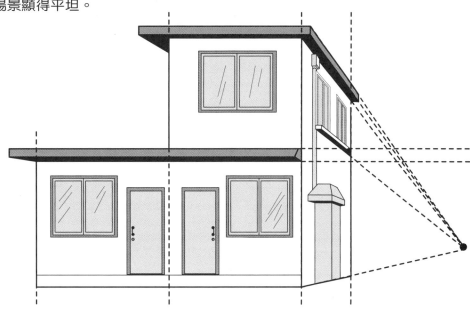

　　確定物體的一個立面，保證水平線與視平線平行，垂直線與視平線垂直，再確定消失點，然後將物體的立面個點與消失點連接，確定物體與消失點間的透視線，物體透視的深度（景深）變化在透視線範圍內由近至遠呈同等比例縮小變化。

　　所有不垂直或不水平的線一定要彙聚在消失點上。物體正面沒有透視變化，因此窗戶和門的外形都不需要變形。

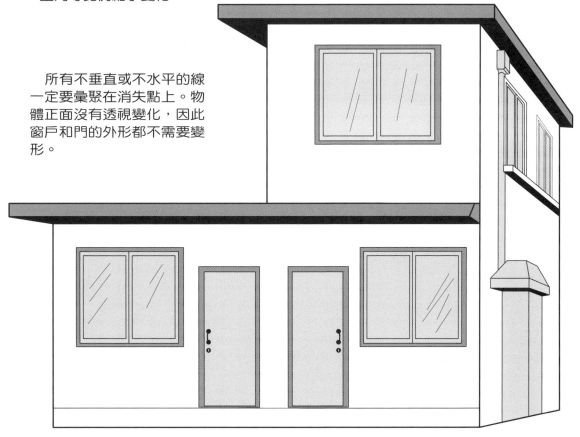

同一場景不同視角

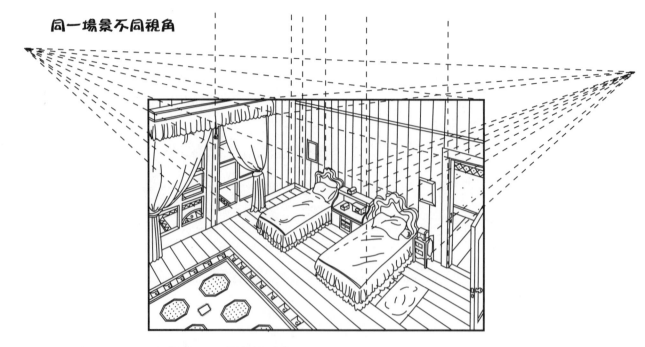

　　在兩點透視的畫面中，所有物體都要符合透視關係，在確定消失點和主要透視線後，可以利用尺的輔助來確定各物體的透視線。還要注意物體的形狀和立體感。

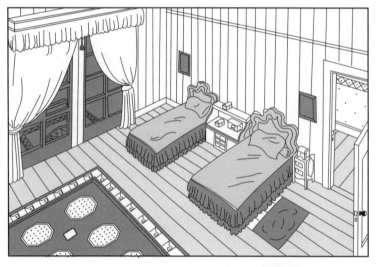

　　在畫面中添加小道具如吊燈、畫框等，要根據物體材料的特性畫出紋理，並畫出地毯的花紋等。畫面上所有的物體都畫全後再擦去畫面中的透視線。

　　同一個場景若用不同的角度來表現，鏡頭效果就會不相同。此時視平線在畫面中所起的作用就能顯示出來了。在漫畫中同一場景不同角度的面也可以當作鏡頭加以切換。

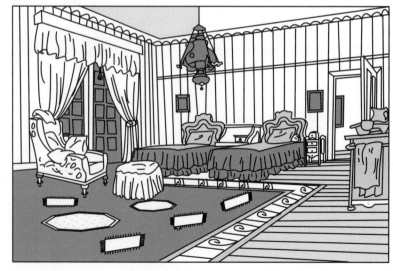

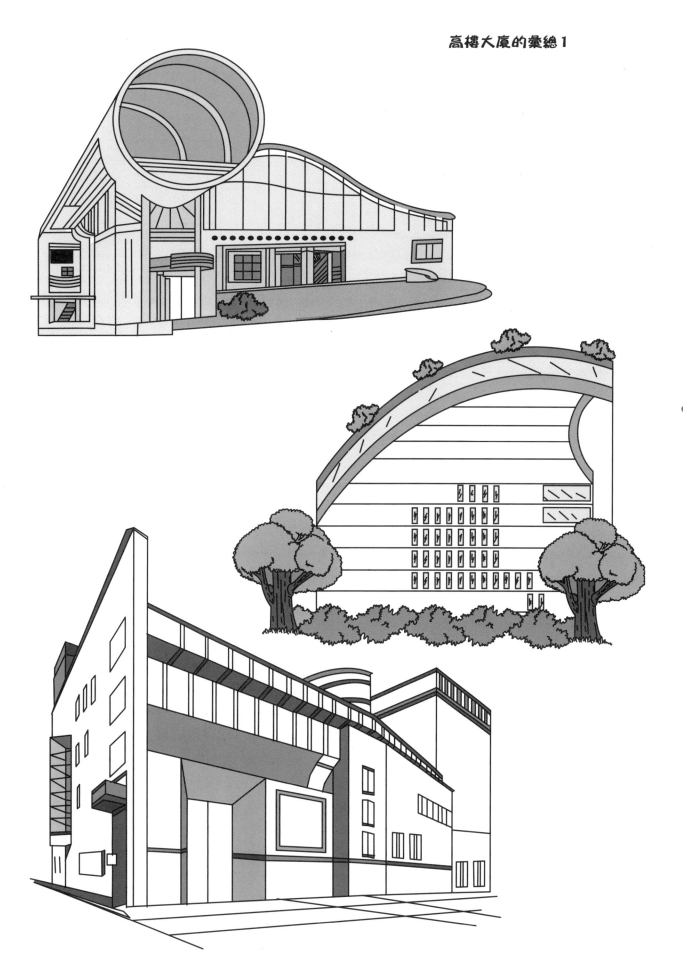

高樓大廈的彙總2

第11天
練習：高樓大廈

這幅畫面的鏡頭角度由底部向上觀望。畫面中的透視點彙聚在天空上。繪製細節時注意視透的表現。

第12天
城堡、教堂

三角尖頂，六邊形塔樓格局，繪畫時均用直線和弧形就能流暢地描繪出來。

建築主體兩側的柱子很有特色，除了結構所需的圓柱形以外，還與雲形紋及頂部的圓球、十字架結合。繪畫難度不大，但要注意保持整體對稱。

磚牆在繪製時只需畫出橫線，然後在兩條線之間畫上直排的線條，注意每行要交錯排列。

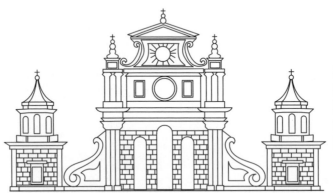

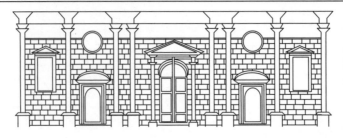

把教堂分解為上下兩部分。在繪畫時找出各部分的技巧。

小窗不大，但卻也別致精巧，畫法同其他。

這樣的羅馬柱是很常見的，用矩形進行加工很容易產生梯形。

窗戶由三角形及方形構成主體。但要注意整體的感覺。

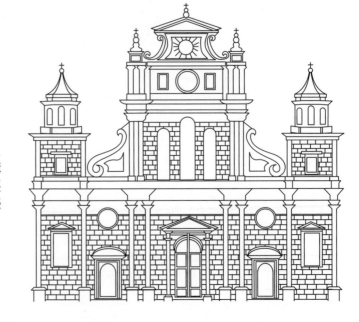

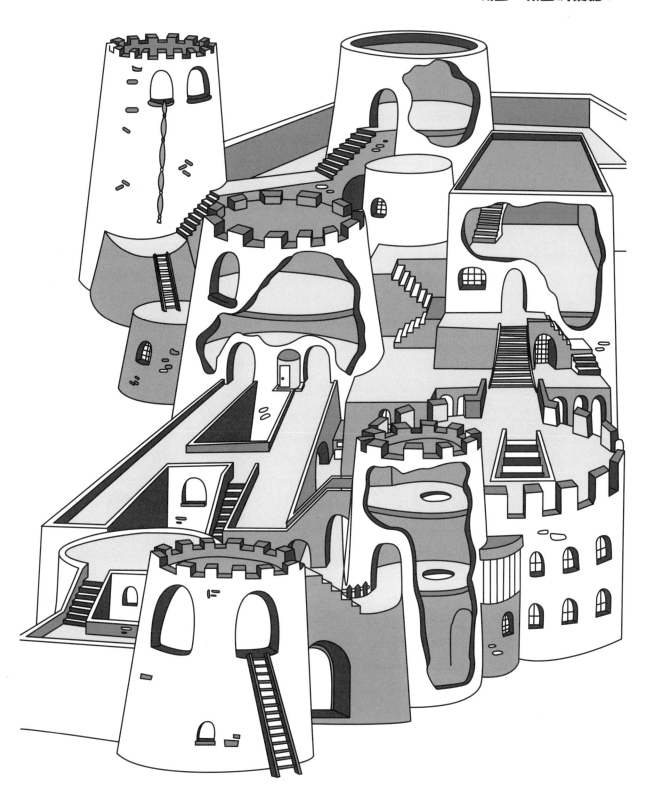

這座城堡像是一座迷宮,在道路的繪畫上主要由臺階和梯子構成,這些在前面都示範過,只是需要注意它們的起點、終點,並注重前後的連接性。

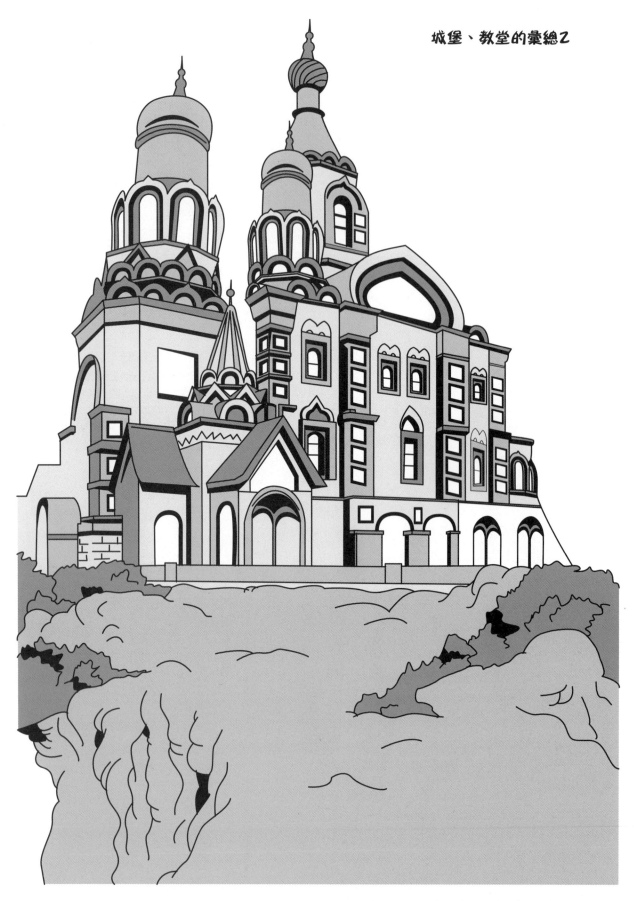

挺立於山巔的城堡，雄偉而美麗。在繪畫上要突出頂部的蓮花底座及尖角頂。

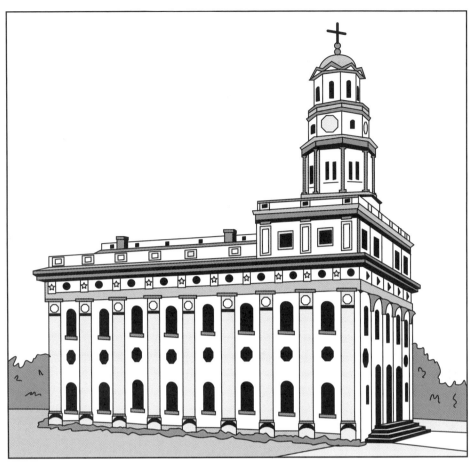

　　教堂的鐘聲總會驚起一群飛鳥，喚醒人們的心靈。在繪畫時鐘樓總會在教堂中有著特別的位置：頂樓。頂部的十字架遠遠就能望見，繪畫時簡潔明瞭。建築的整體風格以矩形為主，在繪畫的過程中也大量由矩形變形成所需的其他形狀。圓形也是在繪畫初期常用的基本形狀。

這樣的城堡經常在動畫片中出現，不過裡面住的人似乎不太可愛，不是女巫師就是被施了法的王子。但仍舊還是令人嚮往，想去探險的地方。在繪畫時突出三角形、尖圓頂，半圓形的窗戶，還有周圍蓊鬱的森林。

第12天
練習：城堡、教堂

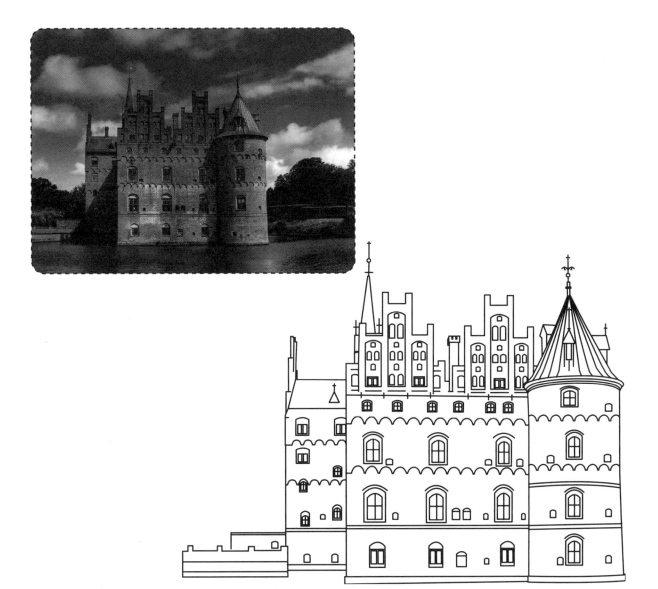

　　水邊的城堡，安靜孤獨地存在。繪圖時用三個矩形開啟了最初的形態，然後三角形的加入形成右側所見的頂部。接下來繪製建築上的窗戶，和水波紋狀的層層分隔線。

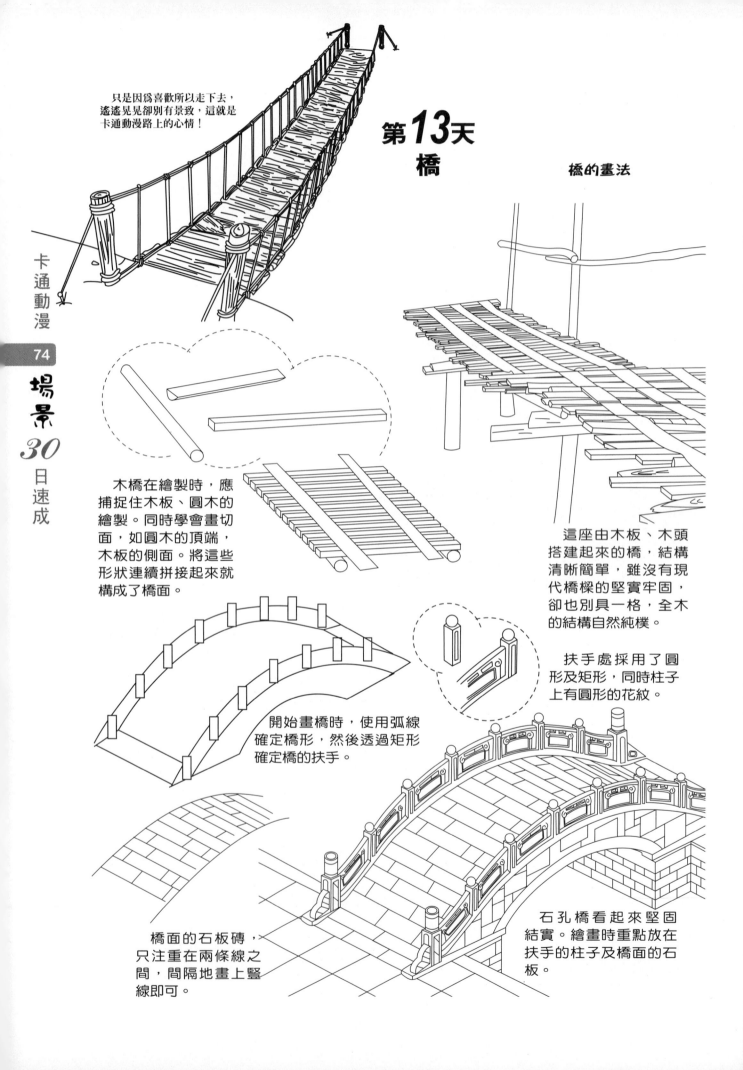

只是因為喜歡所以走下去，遙遙晃晃卻別有景致，這就是卡通動漫路上的心情！

第13天
橋

橋的畫法

木橋在繪製時，應捕捉住木板、圓木的繪製。同時學會畫切面，如圓木的頂端，木板的側面。將這些形狀連續拼接起來就構成了橋面。

這座由木板、木頭搭建起來的橋，結構清晰簡單，雖沒有現代橋樑的堅實牢固，卻也別具一格，全木的結構自然純樸。

扶手處採用了圓形及矩形，同時柱子上有圓形的花紋。

開始畫橋時，使用弧線確定橋形，然後透過矩形確定橋的扶手。

橋面的石板磚，只注重在兩條線之間，間隔地畫上豎線即可。

石孔橋看起來堅固結實。繪畫時重點放在扶手的柱子及橋面的石板。

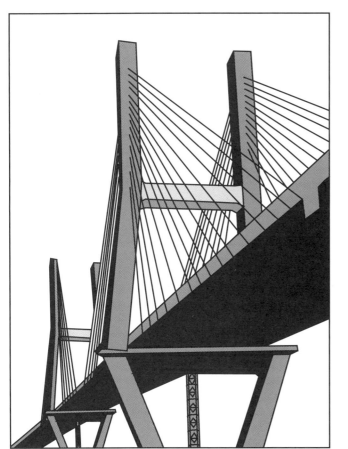

橋的彙總 1

　　畫橋首先確定縱、橫
的水平線，然後在此基礎
上確定橋面與水平線所形
成的角度，其餘的橋墩或
支撐，在繪製時都要垂直
於水平線，以垂直線作為
參考。

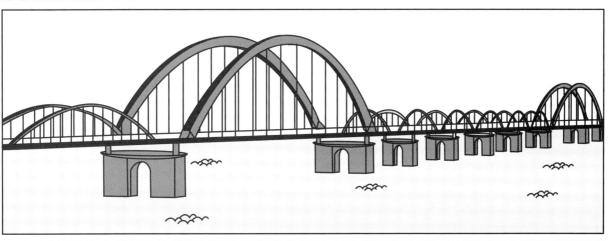

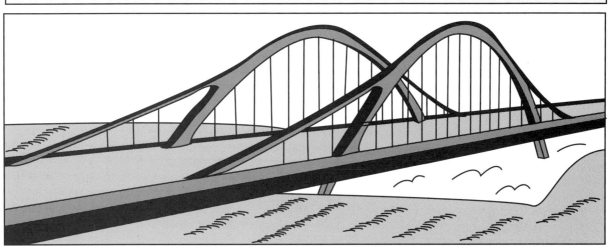

橋的彙總2

每座橋都在不同的角度上觀察，因此展現出來的感受不同。在斜拉橋的繪製過程中，注重以中軸為中心，向橋面伸展的鋼索左右對稱，間隔有序。弧形橋則突出橫跨橋面的弧形支撐及兩側的鋼索。在繪製這些橋時均要表現出每座橋自身的特點。

橋的彙總 3

「古道西風瘦馬，小橋流水人家」。雖沒有詩中的韻味，卻又區別於前面科技現代味十足的橋。梯子橫架兩岸，就變成了最簡單的橋，繪畫時河及兩岸的繪製屬於梯子本身。中間一座橋古樸自然，繪畫時突出中間的拱形，刻畫構成橋身的磚砌效果。

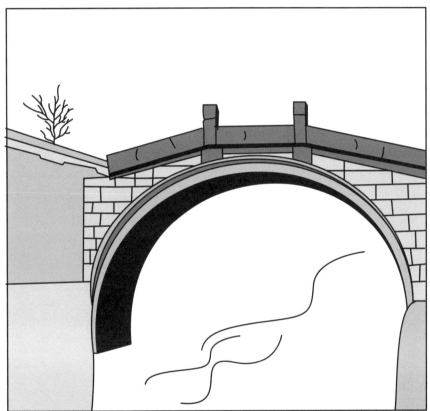

第13天
練習：橋

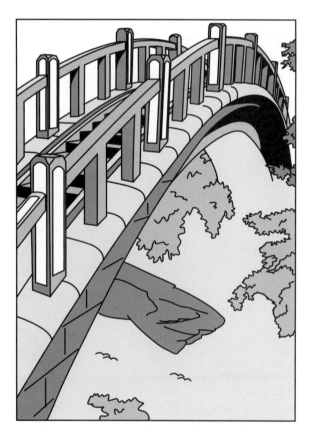

　　橫空出世的味道，在河谷中躍然而出。在繪畫時從一條弧形的曲線引伸出橋面，然後層層勾繪出臺階，逐一畫出矩形的扶手，有了實物可供參照，大大減輕繪畫的難度。

第14天
草

在表現一片草地時未必真的塗滿整張畫紙，只要在適當的地方隨意幾筆就會有成片的效果。

一株草在最開始時可以隨意地畫些曲線，可將這些線看做是草的一邊，然後添加另一邊就能繪製一株株長相不同的草。

一片草地的效果，可用前述的方法，只是畫弧線時注意方向可朝向不同的地方，高、低可隨意，最後形成一片草地。

一叢相對較高的草，繪製時可隨意畫些弧線，與前面相同，不同的是將這條線看作是草的中心，然後在兩側再畫兩條弧線，構成最後的形狀。

小草隨處可見，在繪畫的過程中常會伴著不同的物件出現，也許在圍欄邊，也許在樹下，也許在河邊，總之它無處不在。

這是三塊長滿草的空地，雖未看到成片的草的痕跡，卻也感覺到春色滿園。這就是卡通的魅力，概括簡約；一是周圍的環境營造了氣氛，二是在關鍵處的一兩筆，的確很有代表性。

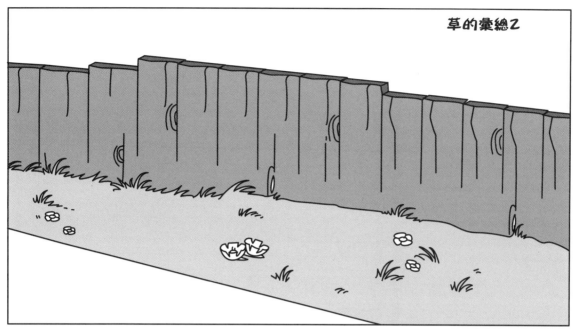

草的彙總Z

這三幅畫中的草要
屬第三張圖特別些,草
在畫面的外側突然伸進
場景。雖未見大地上有
任何草的跡象,但還是
有綠滿大地的感覺。第
一幅圖中的草與圍欄很
自然地融合在一起,這
一點應在繪畫時注意。

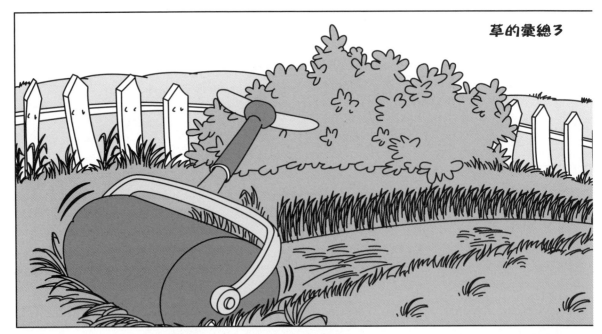

除草機打破了草地的寧靜，在滾輪的四周及所走過的軌跡，處處留下草的身影，畫法與前面相同，不同的是方向應隨運動慣性一致。漫山遍野的草只透過偶爾出現的幾株草就能顯得栩栩如生。

第 **14** 天
練習：草地

用前面的方法找一張圖片，輕鬆地繪製了草地。你不妨也親手試一下。

第15天
花

花的畫法

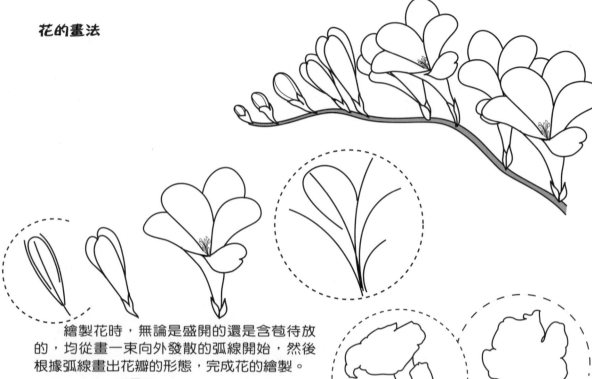

繪製花時，無論是盛開的還是含苞待放的，均從畫一束向外發散的弧線開始，然後根據弧線畫出花瓣的形態，完成花的繪製。

確定花的中心，然後從一片花瓣開始，不斷重複這片花瓣，就能繪製最終的效果。

在繪製喇叭形花時，先畫出不規則的喇叭口，然後添加花瓣細節，細節應觀察實際花形而添加。

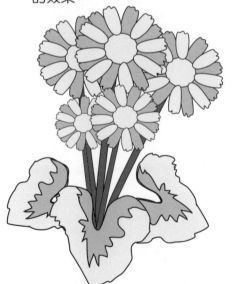

每朵花的畫法之所以不同，是因為花的形態不同，因此繪畫時要根據實際情況找出最適合的方法。組合繪製好的花兒，加上花葉就形成多姿多彩的花海。

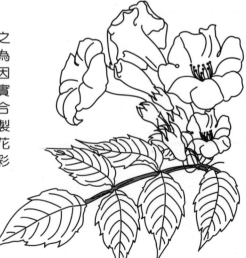

花的彙總 1

　　繪製花不僅在
於花的形態，更
多時候也有葉的參
與。葉的繪製可採
用和花相同的方
法，先勾繪出一條
主要的線條，然後
在線條周圍繪製具
體的形狀。葉子的
重點放在葉脈的刻
畫上。

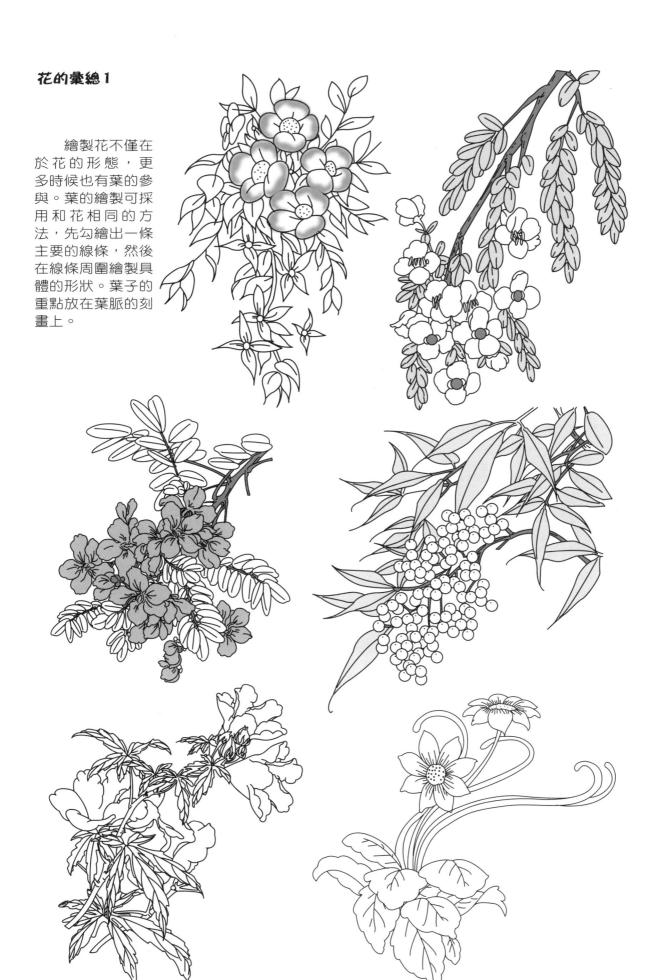

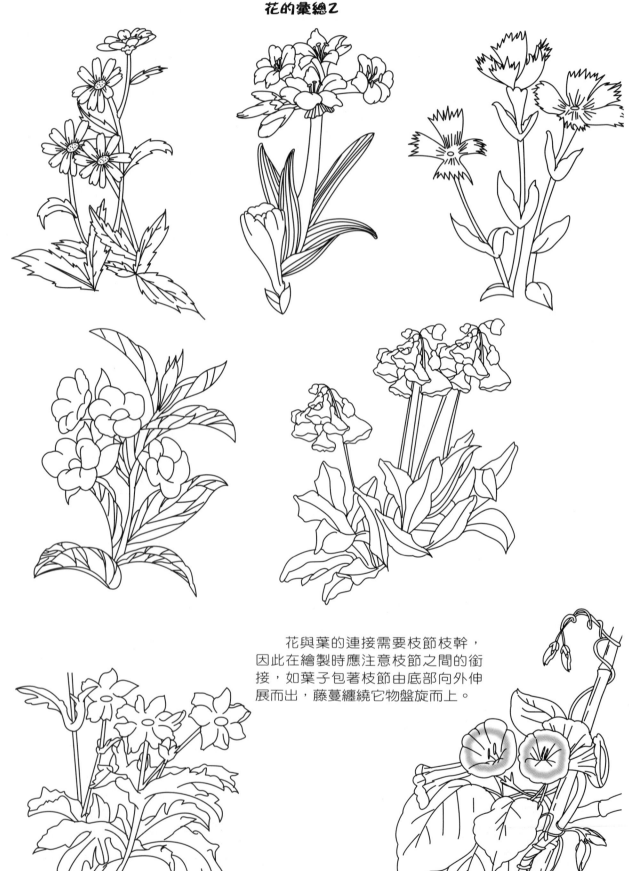

花與葉的連接需要枝節枝幹，
因此在繪製時應注意枝節之間的銜
接，如葉子包著枝節由底部向外伸
展而出，藤蔓纏繞它物盤旋而上。

花的彙總3

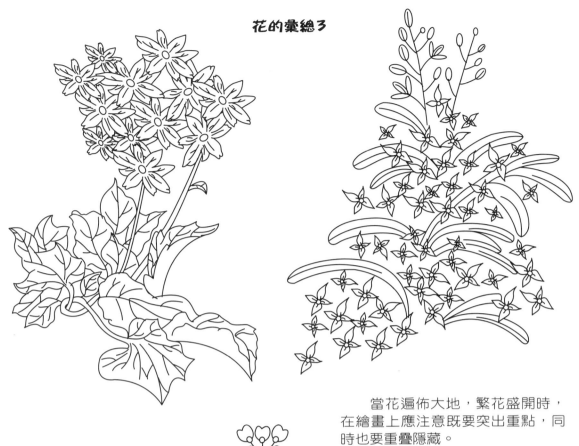

當花遍佈大地，繁花盛開時，在繪畫上應注意既要突出重點，同時也要重疊隱藏。

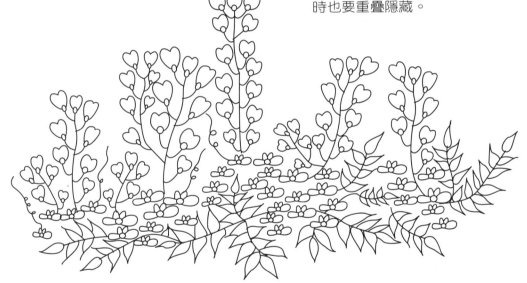

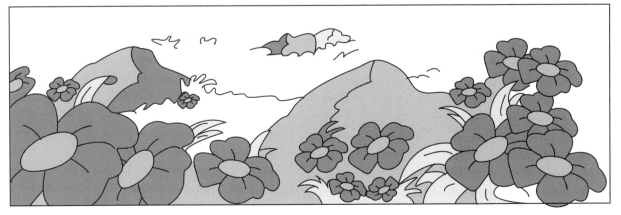

第15天
練習：花

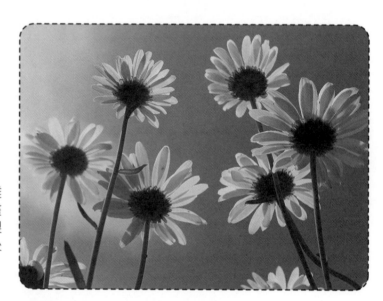

一個仰拍的角度，將雛菊表現得堅強挺拔。在繪畫時也突出了花柄花瓣，繪製時用線打出基本輪廓，然後逐一刻畫細節。

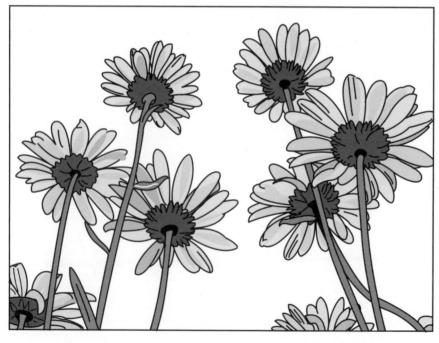

第16天
樹

樹的畫法

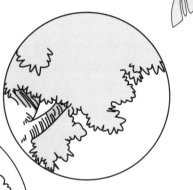

要畫好樹就應從兩方面入手，一是樹葉的表現手法，二是樹幹、樹枝的繪製方法。在繪製樹葉時可採用單片葉子或者是成片樹葉來表現。

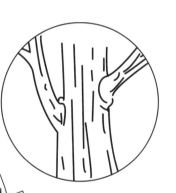

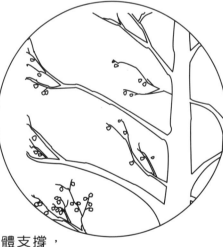

樹幹、樹葉是樹的主體支撐，在繪製時注重樹葉是如何從樹幹處生長出來，同時注重樹皮的紋理表現，可採用橫、縱的線條或者是同樣線條的長、短來表達。

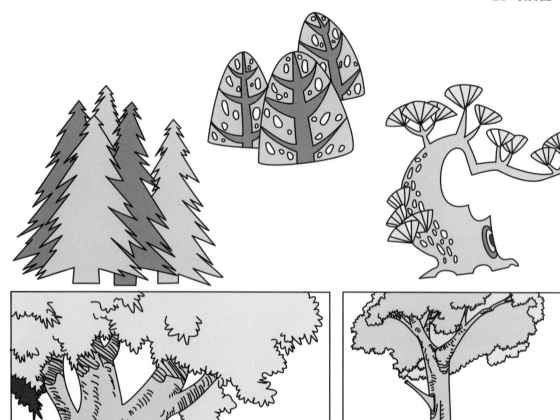

樹幹可以增加簡單的線或圓形的漩渦表現樹的歷史。深入地下的根可以平滑細長的圓弧來分散到四周，讓它可以緊緊"抓住"地面。樹葉和樹冠的各種表現方法在此也作了示範，只要線條簡單、清晰、有層次感即可。

樹的彙總2

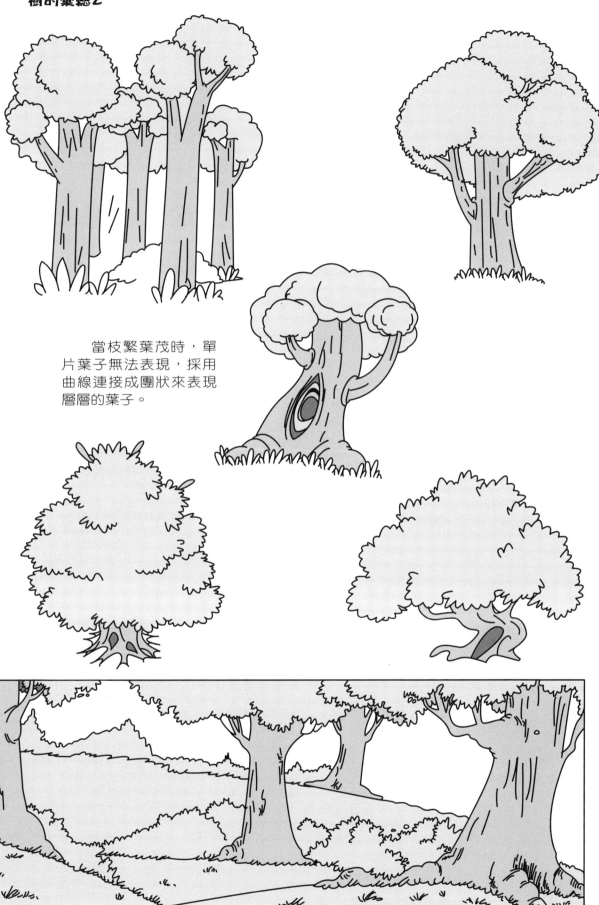

當枝繁葉茂時，單片葉子無法表現，採用曲線連接成團狀來表現層層的葉子。

　　每當看到春天初生嫩芽的新綠，抑或秋天長滿果實的果樹，抑或屹立不倒蒼勁有力的百年老樹，不免驚歎它的生命力和壯觀景象，但你可曾想過用畫筆來描繪？只要我們抓住它們最主要的特點，將主要輪廓勾勒出來，進而添加它的細節部分，如樹幹在成長時留下的脈絡或樹根部的樹窩等，還要注意層次關係，完美的景象就將呈現在眼前。

第**16**天
練習：樹

　　關於實景繪製，乍看可能會覺得困難，這是剛接觸時最真切的感受！然而看到根據實景圖繪製的左圖，有何感想？其實很簡單，只要掌握主體輪廓以及樹葉的描繪，最後再添加細節，例如樹中間的陰影，這棵樹就栩栩如生了。

第17天
叢林

叢林的畫法

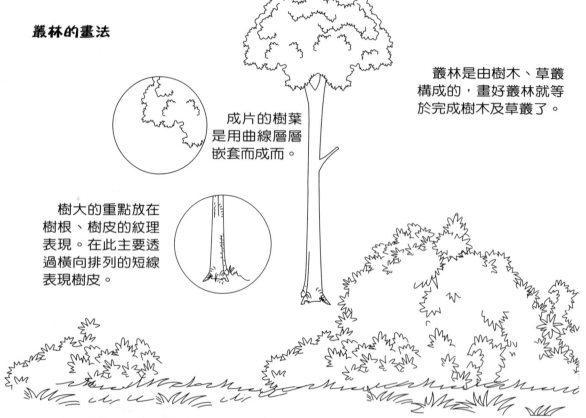

成片的樹葉是用曲線層層嵌套而成而。

樹大的重點放在樹根、樹皮的紋理表現。在此主要透過橫向排列的短線表現樹皮。

叢林是由樹木、草叢構成的，畫好叢林就等於完成樹木及草叢了。

草的繪製在前面已詳細介紹過，草地與灌木叢在此構成叢林中的主體。灌木的表現與樹的畫法相同，只是不像樹那樣得特別強調樹幹，在這裡只有成片的感覺。

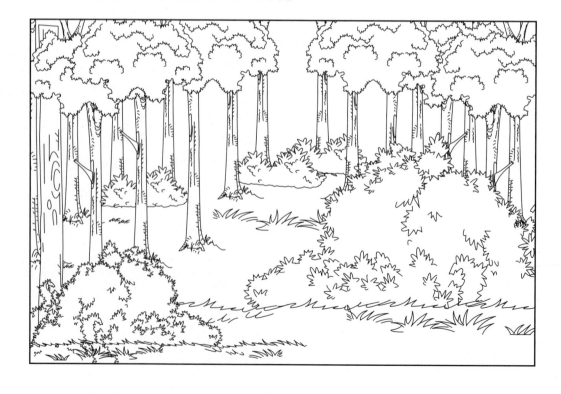

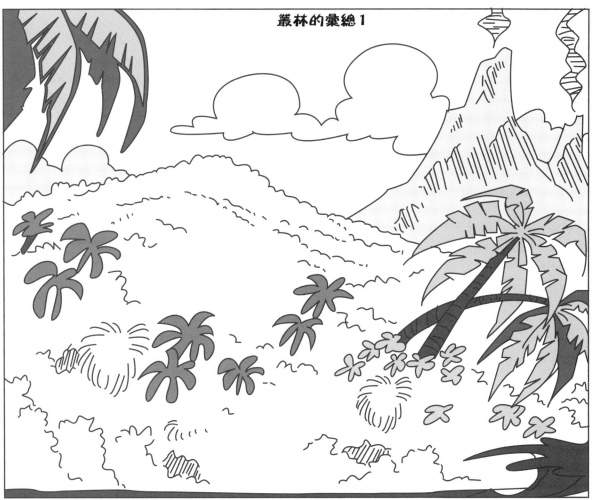

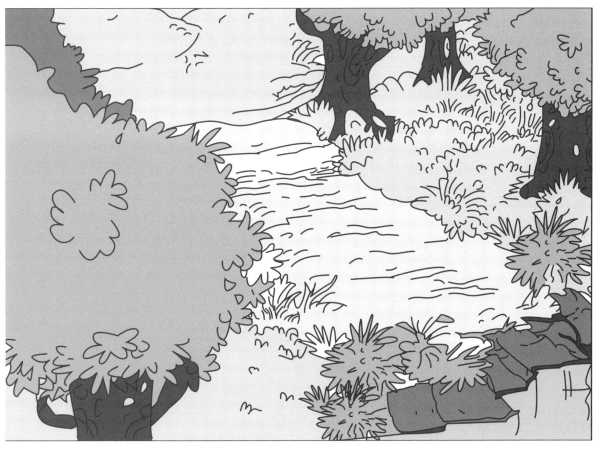

卡通動漫

95

場景

30

日速成

在動畫中常看到很多很漂亮的樹，尤其是樹葉的各種造型，在繪製時要注意遠近、層次關係，還要注意周圍環境。一般都會加入草地、小山坡等元素，這樣看起來更完整，視覺效果更好！

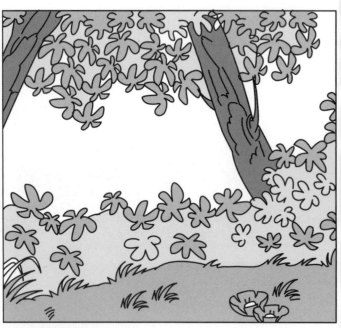

草的畫法也有很多種，例如是單或整片的小草，單株的草一般是用鋼筆工具勾出尖尖的折線，並且有大有小，有傾斜角度的變化；整片的小草可以用鋼筆畫出小的平滑的不規則的波浪，這樣整片草地就出來了。 為了更能夠突顯草地，可以在草地上加一些單株的草，這樣就更完美了！

叢林的彙總3

第**17**天
練習：叢林

實物的叢林相較於一棵樹是複雜了一點，但前面我們對實物的樹做了聯繫，也就不是什麼難題了。還是要提醒一點，這裡畫的是叢林，樹下的草也要表現出來，這樣叢林才不會顯得突兀！

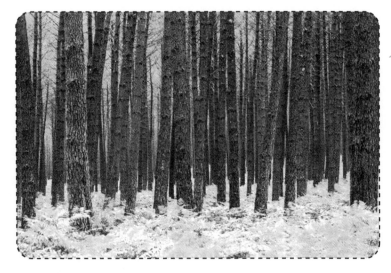

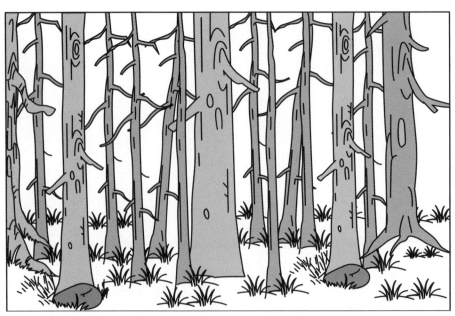

第18天
大地、天空

大地、天空的畫法

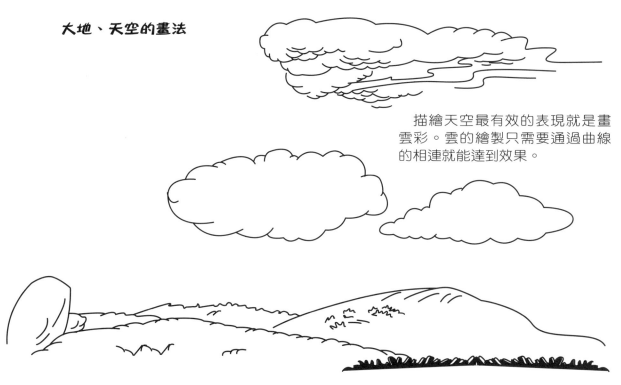

描繪天空最有效的表現就是畫雲彩。雲的繪製只需要通過曲線的相連就能達到效果。

大地的描繪遠比天空複雜得多，若要簡化，只需一條弧線就能表現出大地，但由於大地上會有山丘、草地、石頭、樹等，因此在繪製時會豐富多彩。

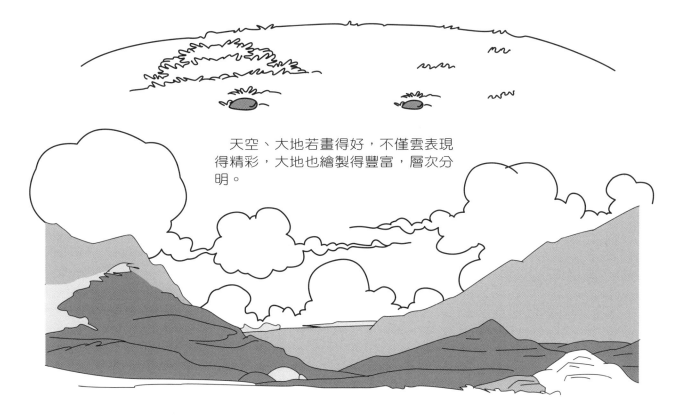

天空、大地若畫得好，不僅雲表現得精彩，大地也繪製得豐富，層次分明。

卡通動漫

100

場景

30

日速成

藍藍的天空白雲飄，放眼遼闊的草地，真是天高雲淡、心情舒暢！在繪製時，天空和大地用鋼筆工具勾勒一條簡單的線條，以示它們的分界線，不要忘了在空中加入一點白雲，大地上添加一些花草和石頭，整個畫面頓時就飽滿了起來，更有生命力！

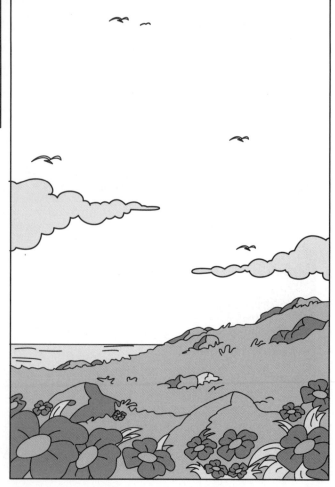

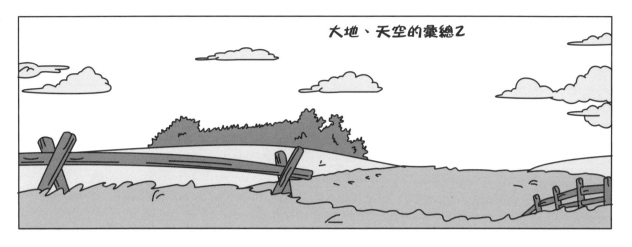

大地、天空的彙總2

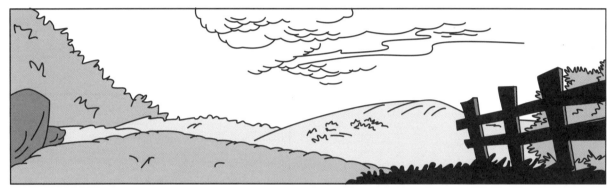

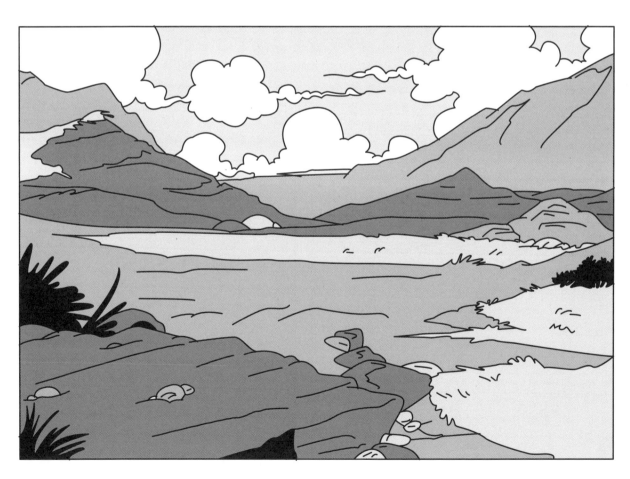

大地、天空的彙總了

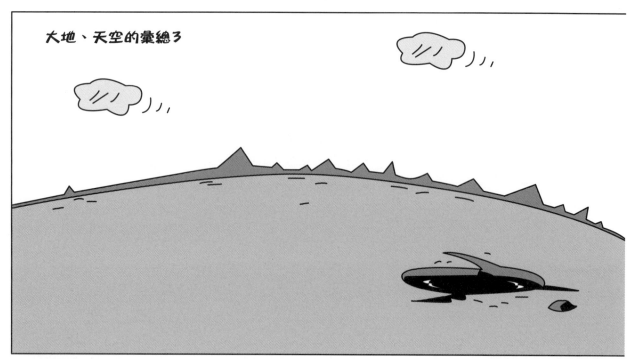

第18天
練習：大地、天空

　　雲淡風清的景象，我們在畫的時候可以將主要的地方先畫出來，然後在整片的雲中加入一些平滑的曲線，使其有厚重的感覺。用幾筆簡單的線條勾繪出大地的風貌。

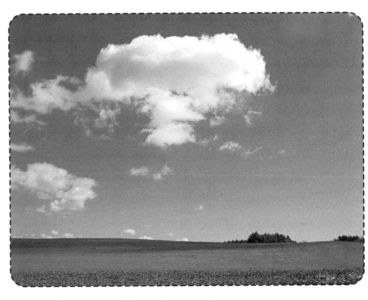

第19天
山脈

山脈的畫法

岩洞裡的石頭，在繪製時注意流淌的感覺和點滴堆疊的層次感。在這裡通過粗線及細線很容易就能表現出來。

再巍峨的山脈也是由曲線及直線描繪而成。在此應注意山脈的凹凸銜接。

每座山的構成不同，因此也呈現出不同的外貌。在此用曲線表現山脈的走向與紋理。

對於懸崖峭壁，在繪畫時會有一個平臺，很清楚的邊緣與陡峭的懸崖相接。繪製時只需一兩條直線或曲線就可作為與面的銜接方法。

尖尖的山峰，平滑的山體。在繪製時簡潔明瞭。

山脈的彙總1

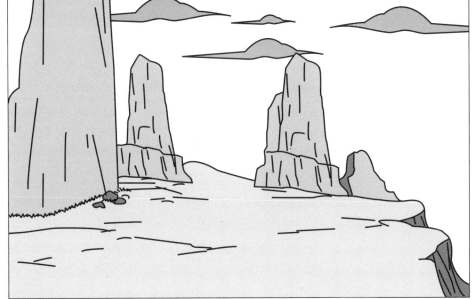

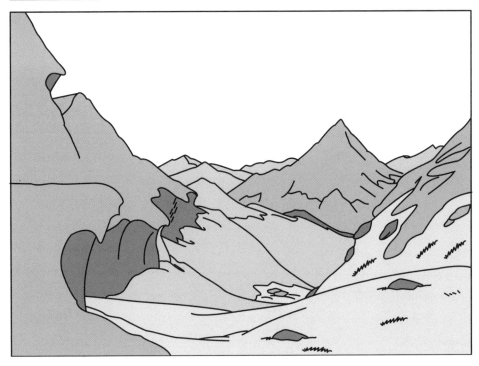

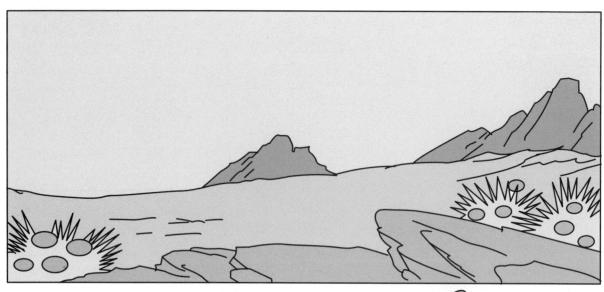

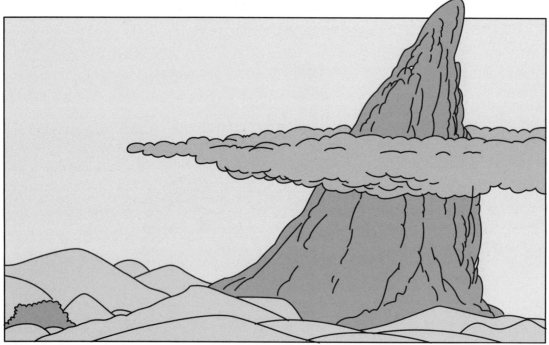

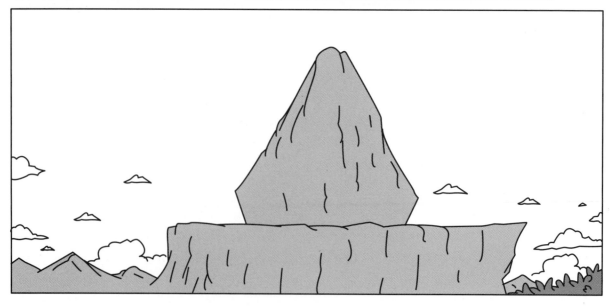

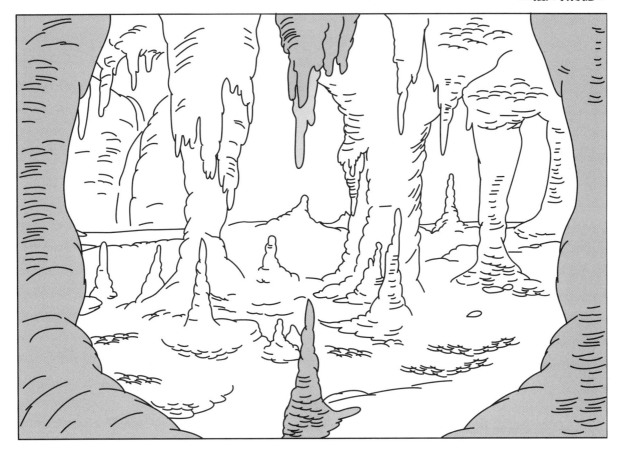

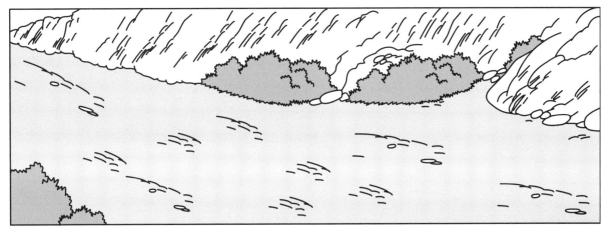

　　山脈的畫法重點在於層次的變化，透視的感覺。整體效果要有魄力，如果選擇卡通風格，就要突出它的可愛。在描繪山的時候，曲線應該錯落有致，突出高矮的變化，在其中加入一些線條表現山脈的稜角、縫隙。

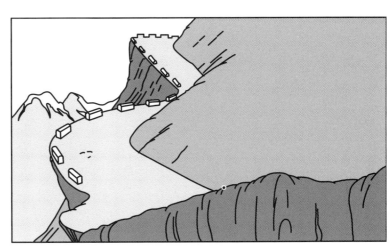

第 **19** 天
練習：山脈

藍天白雲好景致，青山綠水好風光。在這裡繪製了山、水、草。繪畫山脈時採用先勾勒主體線稿，然後加細節的步驟；草及水畫得簡單明瞭，採用曲線不斷連接而成。

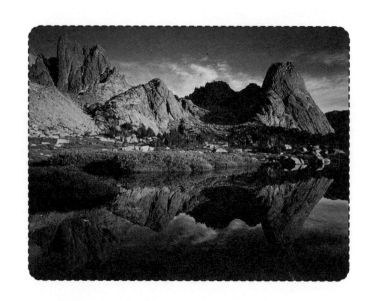

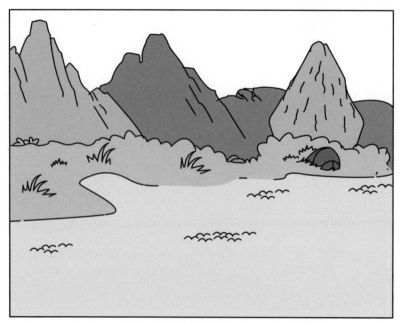

第20天
島嶼

島嶼的畫法

島嶼是由山與水相結合構成，因此繪製時要關注水的表現及山的繪製。

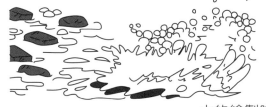

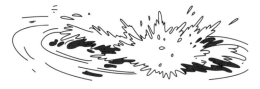

水的繪製時常用到曲線，水花部分要形成閉合的不規則形狀，同時載入水滴的效果。水暈用曲線圍成圓形的感覺，山腳下的水要畫出圍繞山的感覺。

山的繪製要通過簡單的線條勾出基本輪廓，對於細節的表現可採用橫、縱不同的線條。在畫山時有直線和曲線兩種方法。

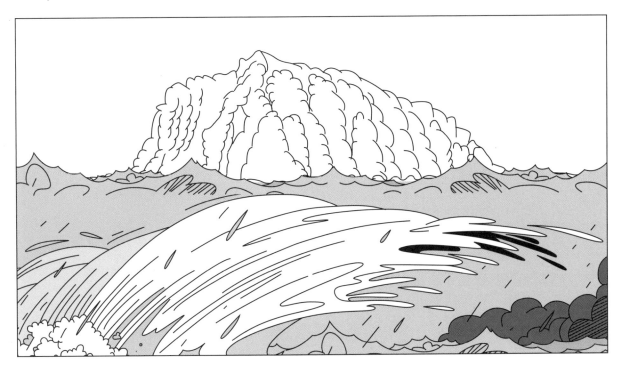

島嶼的畫法和山脈差不多，但不同的是周圍都會用水來襯托。水就是用鋼筆勾勒一些圓滑的弧線，並且要有大有小，就像在生活中看到的水波紋一樣，而且水要向四周慢慢散開，有水波動的效果。

這組島嶼畫得複雜詳細，在繪製時採用了大量的線條表現島的起伏突兀。曲線勾繪了島的外形，細小的短線加強島嶼的細節。

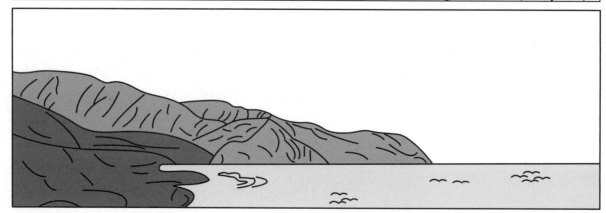

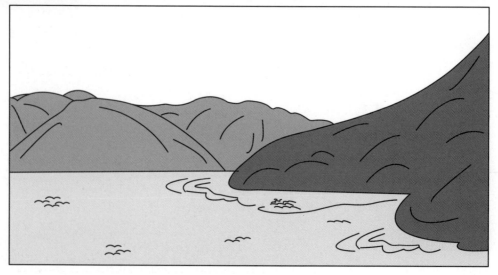

第**20**天
練習：島嶼

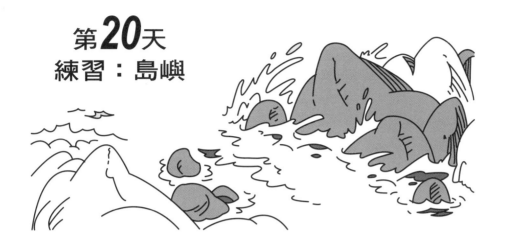

看到這張圖，我們可以容易地將白雲畫出來，接下來就是山脈、樹林和海邊。在繪製每一部分時，均可以用不同的方法，比如雲、樹，你會發現本書中的方法每張圖都會有區別。繪畫時多觀察、多用心記憶，多畫，很快就能很快建立個人風格。

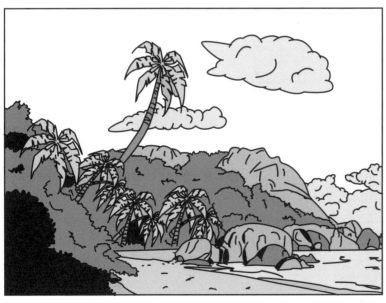

第21天
懸崖

懸崖的畫法

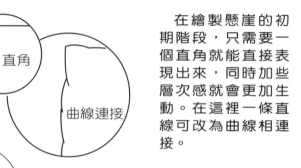

直角

曲線連接

在繪製懸崖的初期階段，只需要一個直角就能直接表現出來，同時加些層次感就會更加生動。在這裡一條直線可改為曲線相連接。

可將任一面變成懸崖的邊，凸起處向下引出垂直線就會有懸空的感覺。

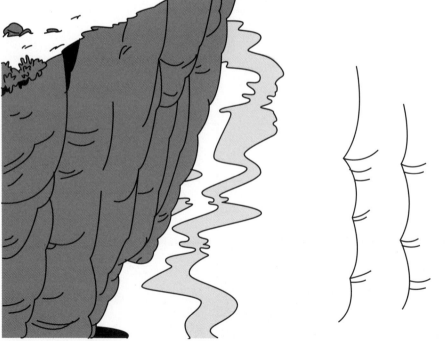

懸崖的紋理與山脈是相同的，在繪製完主體的線時，在關鍵處添加相應的橫線就能表現出層層的岩石。

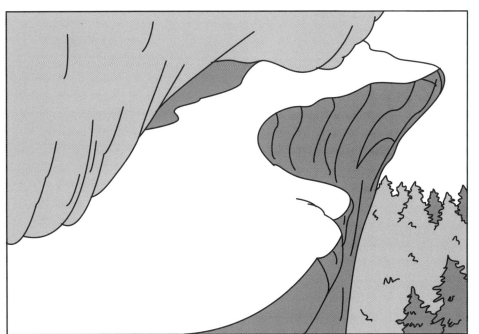

懸崖的彙總1

這是一組由任意面的頂端引出向下的線條，構成懸崖的圖例。繪製細節時在關鍵處描線，同時畫出周圍相關的場景，以突出懸崖的橫空出世。

用簡單的線
條勾勒出懸崖的大
體輪廓，並且在整
體輪廓內加入一些
圓滑、不規則的線
條，使懸崖變得更
飽滿。周圍環境的
刻畫更顯懸崖矗立
在天地間。

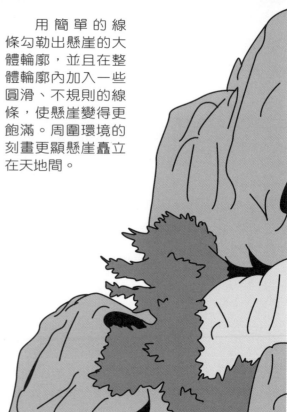

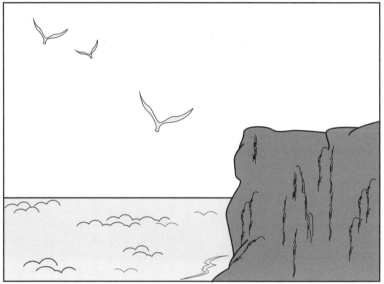

"千山鳥飛絕，萬徑人蹤滅" "東臨碣石以觀滄海"上面兩組畫面使人不禁想起古人的詩詞。在繪畫時應抓住事物的主體，初始時打線稿是為了構建整體的形態，後續的線條是為了細節的展現。一幅好的畫面應是囊括宏觀與微觀的。

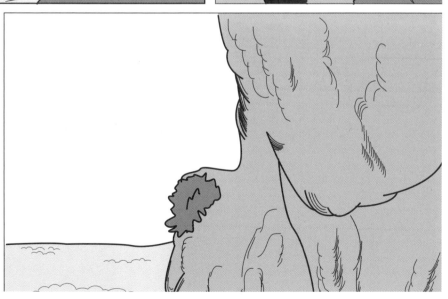

第21天
練習：懸崖

　　面對雄偉的懸崖，先不要急著下筆，要先分析懸崖的特點、結構以及層次關係；之後再下筆來描繪。對於這幅圖，我們可以清楚地看到它的面有凸起也有凹進的，通過線條畫出結構層次；接著繪製細節，如天空、樹木等。畫圖時不要一條線畫到底，中間多停幾次，這樣看起來更加自然，繪製細節時可用短線多重複幾次。

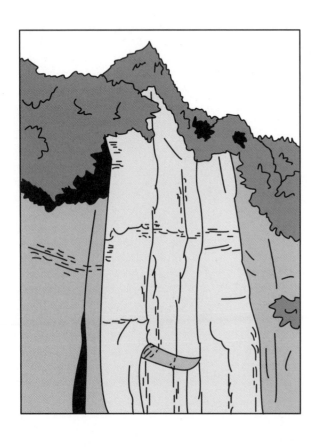

第**22**天
海邊

海邊的畫法

一條直線或曲線就能將海與陸地分隔開，目前看這張圖會有兩種結果，直線的上下或曲線的左右均可以看做是海或是陸地，這就是一開始的雛形。

由於刻畫了不規則的海水，因此看得出左面的圖中右下角一面是海水，左上角一側則是沙灘。在一開始繪製時可以用曲線代表水陸相交面，然後用橢圓代表想要的海水區域。接下來將每個橢圓形轉變成不規則的形狀，代表海水的形態。

很美麗可愛的海灘，可見由沙子堆砌而成的城堡。在繪畫時可見沙灘被細化了，有卵石有沙地。海水變得流暢，完全由曲線描繪，同時可見圓形的水泡，是浪漫唯美的景致。

海邊的彙總1

大自然的鬼斧神工雕琢了雲彩，也描繪了海灘。鳥瞰大地，海天一色，層巒疊嶂。描繪時強調曲線所形成的海水的層次感，可畫兩層或三層。雲彩與天際的結合通過四散的曲線構成。若有閒情逸致，還可以描繪海灘上的事物及翱翔的海鷗。

這組畫面是故事
情節中的海灘。海灘
已是這個故事中的一個
背景，因此描繪了海岸
邊的事物，如輪船、城
堡、岩石；這些事物在
前面強調過畫法。繪圖
在某種程度上方法都是
一致的，如點線面均存
在於每幅畫面中，不同
的是所畫的對象不同，
差異就在於形態、形體
結構的不同，因此掌握
事物特點是最重要的。

第**22**天
練習：海邊

有著許多岩石的海灘邊，在繪製時石頭就變成了畫面的主題，然後刻畫了海水、岩邊的山脈。在這裡，海邊只用了幾筆曲線就簡練地完成。

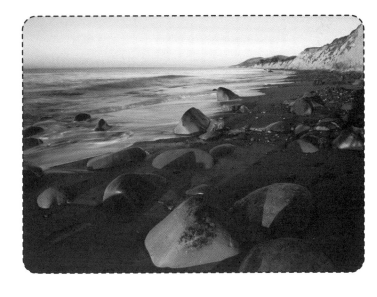

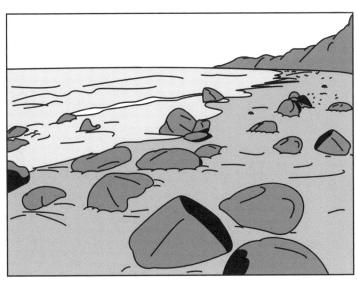

第23天
岸邊

岸邊的畫法

岸邊的表現與懸崖非常像,只是沒有懸崖那樣高,並且與水面銜接,常有草與之相伴。

岸邊的繪畫可由直線或一條像是長著草的曲線開始,然後在其間選擇一些位置拉出相應的曲線並與代表水面的曲線相接,這樣最基本的岸邊就形成了。

由於岸邊有個小小的木質碼頭,因此在一開始用線、矩形、圓形勾勒了基本的場景結構。

在上面輪廓的指引下,逐步細化各部分內容。在此水與岸的接合處只是簡單的一條線,但在水的表現上,則有朵小小的浪花點綴。

岸邊最終強調了水面與海岸的狀態,兩者僅有一線之隔。一個漂亮的岸需要在周邊的景致上下功夫,比如碼頭,植物等。

岸邊的彙總1

岸邊繪製起來其實比海岸要相對簡單些，但水的畫法是一致的。水波紋的描繪就是用半圓弧來表現，並且一圈一圈地向外擴散。最主要的是添加如碼頭、樹木等輔助事物，體現它們各自的特點。

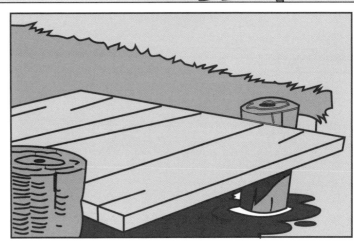

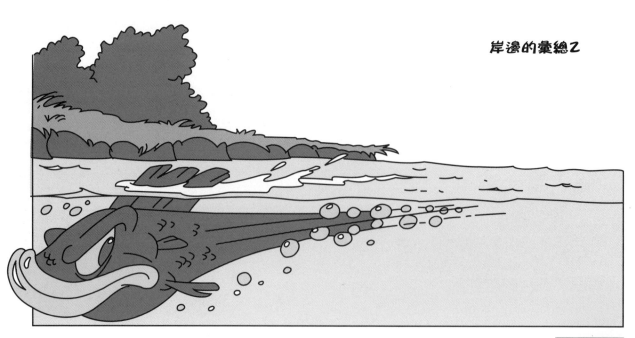

岸邊的彙總3

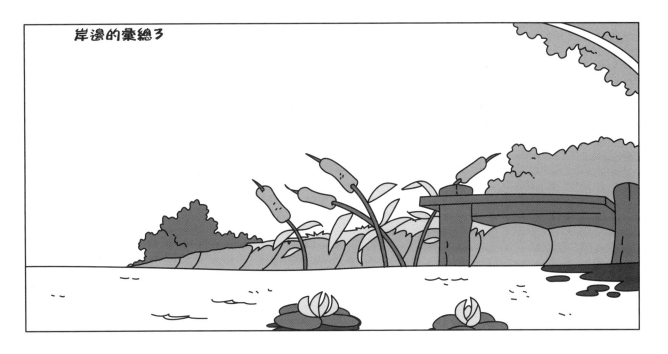

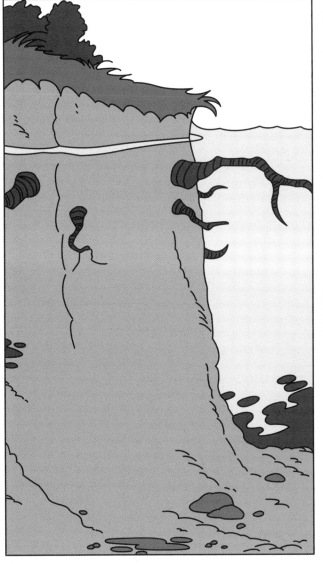

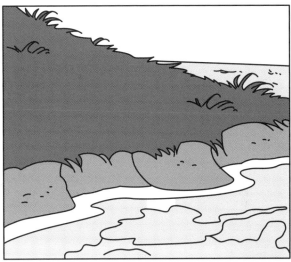

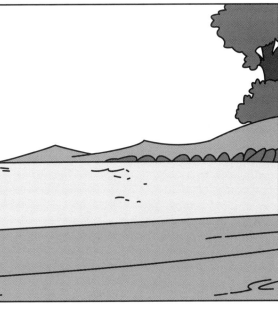

第**23**天
練習：岸邊

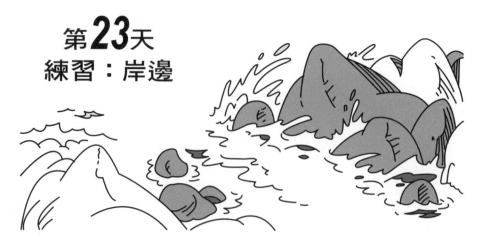

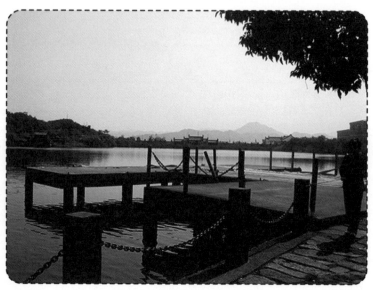

在繪畫時首先確立當前
畫面的透視感，用線和矩形
確定碼頭的面及柱子的支撐
點。接下來繪製碼頭平臺，
然後將各個柱子立體化。最
後簡單地勾勒遠山及水面。

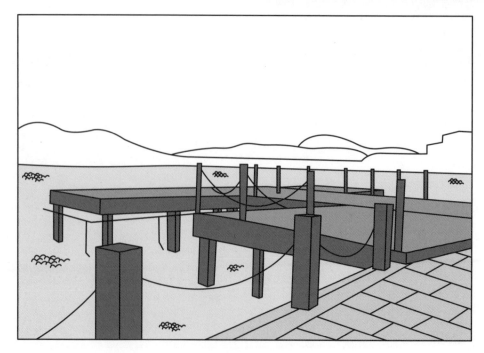

第24天
池塘

繪製池塘時，注重池塘邊植物的渲染。這一點可以參看花、樹的畫法，然後就是對池塘水面的刻畫。雖沒有大海的遼闊壯美，但也別致細膩。繪製時用曲線打出層層的水波紋效果，可根據水中的情況確定水紋的位置。

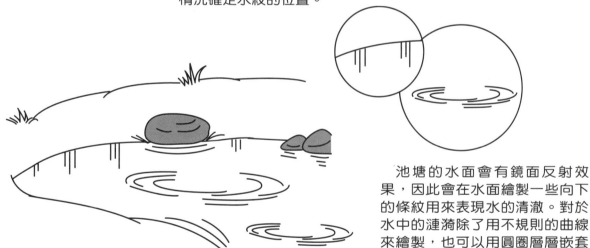

池塘的水面會有鏡面反射效果，因此會在水面繪製一些向下的條紋用來表現水的清澈。對於水中的漣漪除了用不規則的曲線來繪製，也可以用圓圈層層嵌套來表現。

池塘邊的小碼頭，有木樁在水中支撐，因此在繪製時每個柱子底部均有水波紋在縈繞，這樣池塘的寧靜與動感才能歷歷在目。

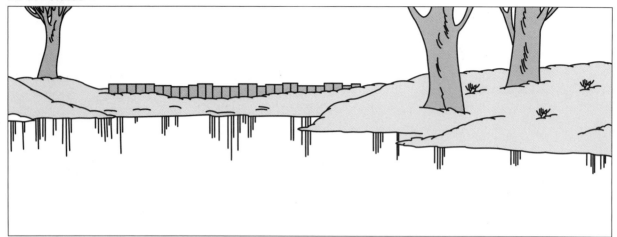

這組池塘畫面細緻描繪了池塘邊的場景：圍欄、樹、草、石頭。樹在這裡分枝清晰明確，樹皮在表現時在樹幹重點部分添加了線條來刻畫。草在石頭底部自然伸展，形象生動。岩邊均採用了草的輪廓，看起來自然美麗。水面有鏡面的感覺，有細小的水波紋，要注意在繪製時線條的排列，簡潔且效果到位。

池塘的彙總2

這組池塘畫面刻
畫了岸邊石頭。採用圓
形輪廓加曲線描細節，
或者採用不規線條描出
輪廓，成組的規則線條
描繪細節，同時繪製了
石頭與水銜接時的水花
紋，曲線圍繞石頭進行
旋轉即可。。

池塘邊有著參天大樹，也有著遼闊大地。在繪畫時細緻描繪樹、草、石頭三者之間的層次關係。水面平靜，有著細小的漣漪波紋。每一部分均採用了曲線捕捉事物的重點形態。繪畫時多注意觀察現實世界，同時也應多熟悉卡通繪畫的表現手法。

第**24**天
練習：池塘

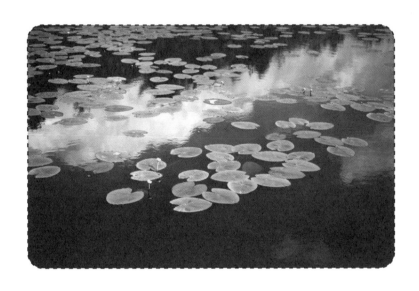

池塘的繪製強調了滿塘的荷葉及水波紋。在繪製荷葉時需要將橢圓形的一邊凹陷進去並繪製一條曲線作為葉脈。水紋則採用圓形層層圍繞而成。

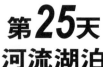

第25天
河流湖泊

河流湖泊的畫法

水流

水泡

為表現水流，可採用曲線圍成的閉合區域來呈現，可一條也可多條，中間也可以夾雜單獨的曲線。

河流一路奔騰向前，通過那些歡快的水花、水流、水泡就能表現出來。在繪製時水花採用圓圈來表現，水流由不規則的形狀組合成沿河床流動的形狀。

流淌的水流也可以通過細條紋表現，靠近岸邊的地方有反彈回來的水波紋，可用曲線表現，中間的水流用交錯排列的線條表現。

曲線表現水紋，中間再以線條表現向前流動的水流。

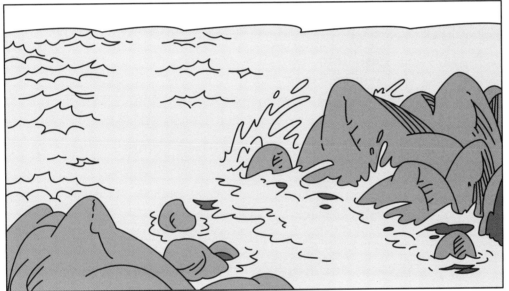

一組磅礴澎湃的畫面。河流奔湧向前，水花濺起層層浪花；繪製時強調了河床及河流中的小山石，線條捕捉準確幹練，細節表現精準。水流既有平穩又有壯闊，氣勢宏大洶湧。

　　平靜的河面或湖面相對湍急的水流畫法要簡單多了。如何在平靜中表現動感？可通過曲線形成的閉合區域表現，或者採用單曲線表現流動的水。

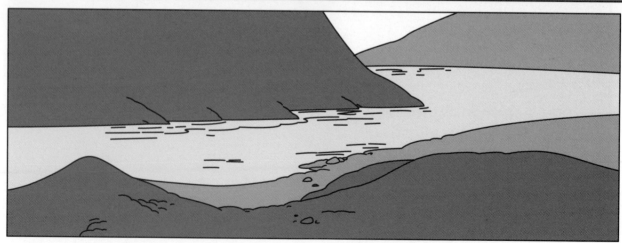

河流湖泊的彙總2

河流湖泊的彙總3

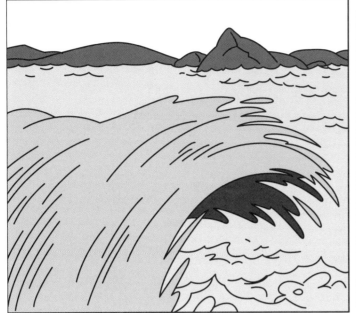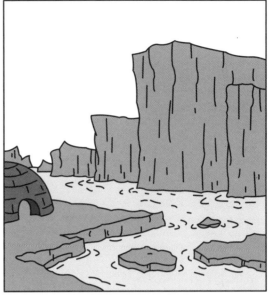

　　在第一幅圖中我們可以看到海浪是向前強勁地奔流著,在繪製時先勾出大致的形態,將波紋調得誇張些,然後添加中間的細節。其餘兩幅畫面均細緻描繪了河床兩岸的風景:山及草。山在繪製時通過短小的線條表現了細節;草在繪製時細化了草地四周的輪廓邊鋸齒的的形態;水流平緩穩進。

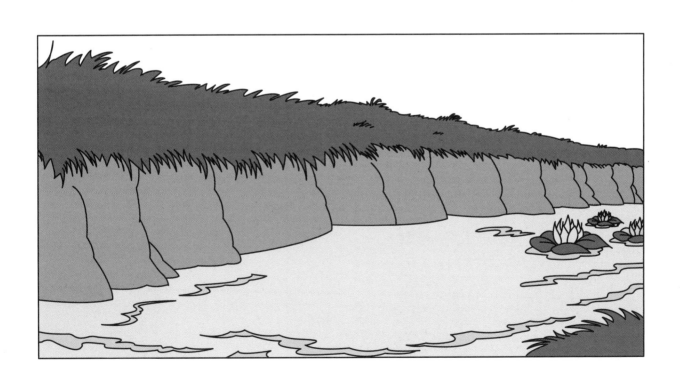

第25天
練習：河流湖泊

平靜的湖面有著小小的漣漪。在繪畫時根據實景先勾出大致的場景，然後添加細節，如水紋及湖邊的草。

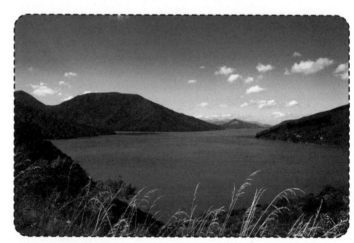

第26天
輪船

1.首先勾勒出帆船的外部輪廓。將輪船的帆畫成類似刀的形狀,將輪船的底部畫成香蕉的感覺。

2.在原有刀形的基礎上,繪製幾條橫線,船帆的感覺更加真切。船身添加了邊緣的線條,看起來更加真實了。

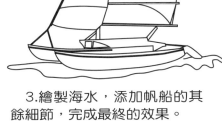

3.繪製海水,添加帆船的其餘細節,完成最終的效果。

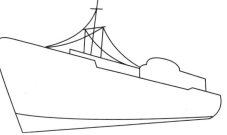

1.勾勒出輪船的外部輪廓,將頂部的桅杆用曲線打出基本的形狀。

2.細化頂部桅杆,區分出杆與線。

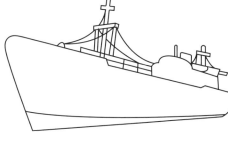

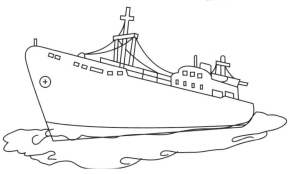

3.添加輪船頂部的細節,如小窗口。添加海水,最終完成輪船的繪製。

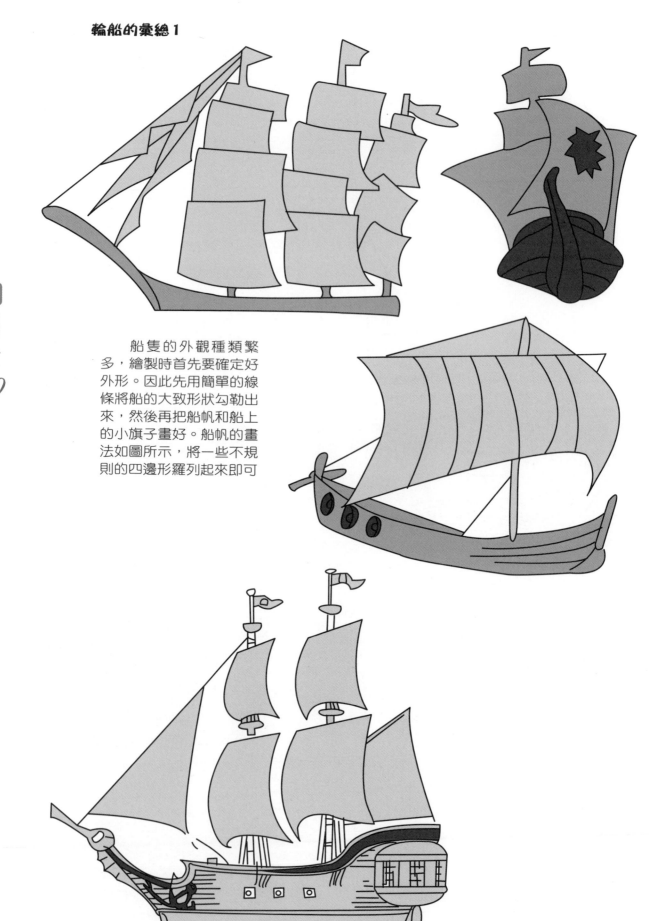

　　船隻的外觀種類繁多，繪製時首先要確定好外形。因此先用簡單的線條將船的大致形狀勾勒出來，然後再把船帆和船上的小旗子畫好。船帆的畫法如圖所示，將一些不規則的四邊形羅列起來即可

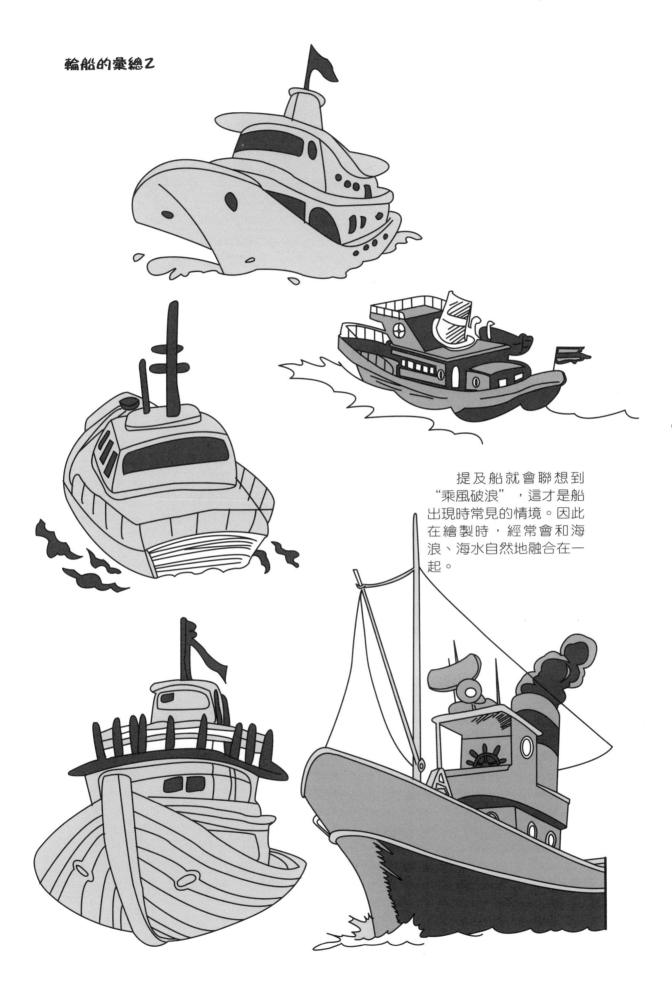

提及船就會聯想到
"乘風破浪"，這才是船
出現時常見的情境。因此
在繪製時，經常會和海
浪、海水自然地融合在一
起。

船的表現手法很多，會有卡通世界的簡筆味道，也有寫真風格。重要的是要將不同場景中的船表達到位，如有平穩前進中的船、搖晃不定的船等。

第**26**天
練習：輪船

停靠在岸邊的船寧靜安穩，但不失勇往前進的力量。繪畫時突出輪船的前部，飛揚豪邁。添加幾筆水花表現場面的寧靜。

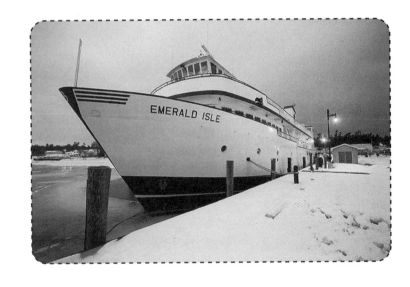

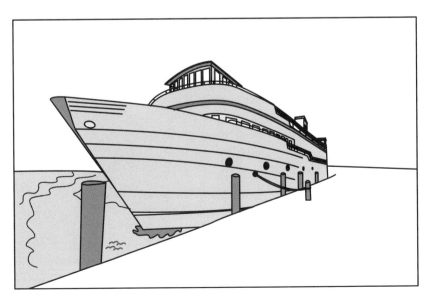

第27天
汽車

汽車的畫法

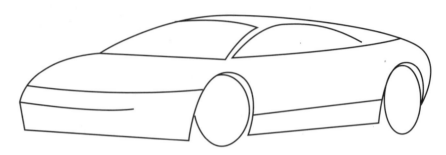

1.繪製汽車時，先確定大概的輪廓。用曲線勾出車頂、車身、車輪。繪圖時可找一個實物做參考就會很容易上手。

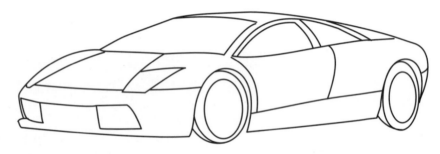

2.在車形的基礎上，開始劃分車的幾大部分：車窗、車門、車頭、車輪胎。繪圖時可先勾出基本的位置及形狀

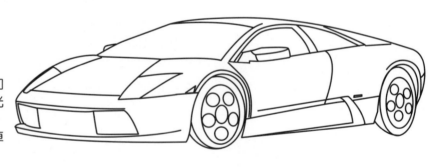

3.開始添加細節，如輪胎內的圓孔、反光鏡、車前燈的細節等。在繪製時注意和整個車身的協調性。

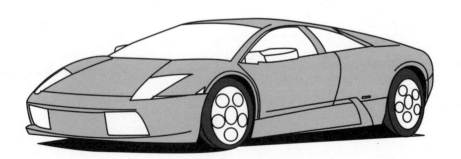

4.經過整理上色，完成最終的效果。在繪圖時只要能將車的特性表現出來即可，不見得要面面俱到地將全部細節描繪出來。

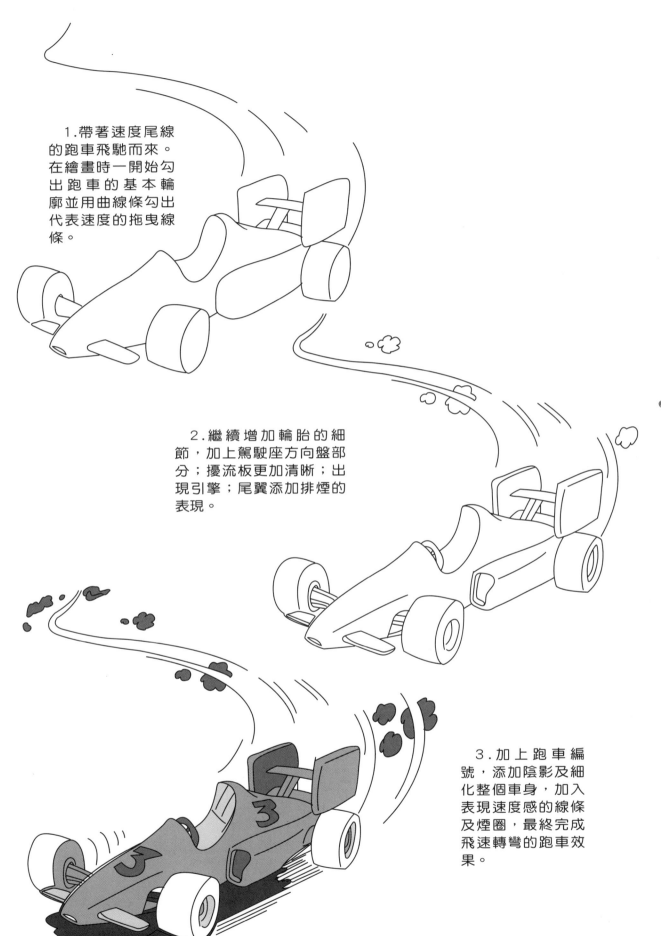

1.帶著速度尾線
的跑車飛馳而來。
在繪畫時一開始勾
出跑車的基本輪
廓並用曲線條勾出
代表速度的拖曳線
條。

2.繼續增加輪胎的細
節,加上駕駛座方向盤部
分;擾流板更加清晰;出
現引擎;尾翼添加排煙的
表現。

3.加上跑車編
號,添加陰影及細
化整個車身,加入
表現速度感的線條
及煙圈,最終完成
飛速轉彎的跑車效
果。

在生活的基礎
上，將小轎車卡通
化。由於車身、車
燈、輪胎都畫得圓
嘟嘟的，因此多了
可愛的味道。在不
同情景下應用時，
隨故事情節可進行
車體的變形，會更
加真切生動。

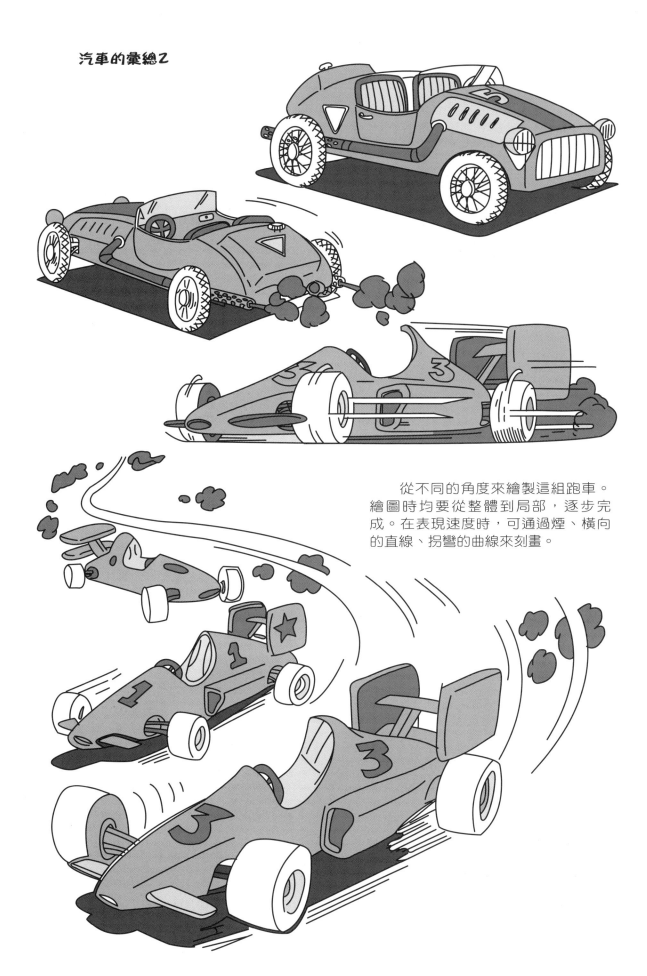

從不同的角度來繪製這組跑車。繪圖時均要從整體到局部，逐步完成。在表現速度時，可通過煙、橫向的直線、拐彎的曲線來刻畫。

之前一直都停在車身之外來描繪，從未進入車內，這組圖從不同角度畫出車內的不同情景。在繪圖時，注重座椅、扶手、駕駛室等具體的部分。可通過基本的幾何圖形：方形、圓形加上線條來繪製。

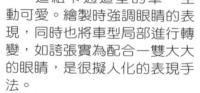

這組卡通造型的車，生
動可愛。繪製時強調眼睛的表
現，同時也將車型局部進行轉
變，如誇張實為配合一雙大大
的眼睛，是很擬人化的表現手
法。

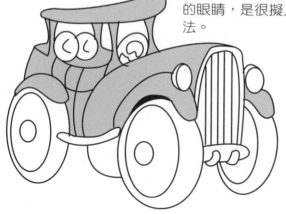

第27天
練習：汽車

大街上人來人往，而現在可用"車來車往"來形容。對於當前的這款概念車而言，繪製時是從勾整體輪廓開始的。在細節表現方面，如車輪，主要就是用幾個圓或橢圓一層一層地疊加出來，並在車輪中間加入一些直線，這樣立體感就出來了。

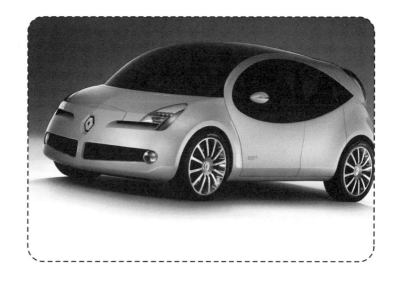

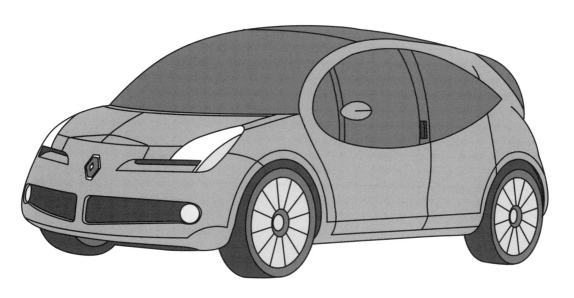

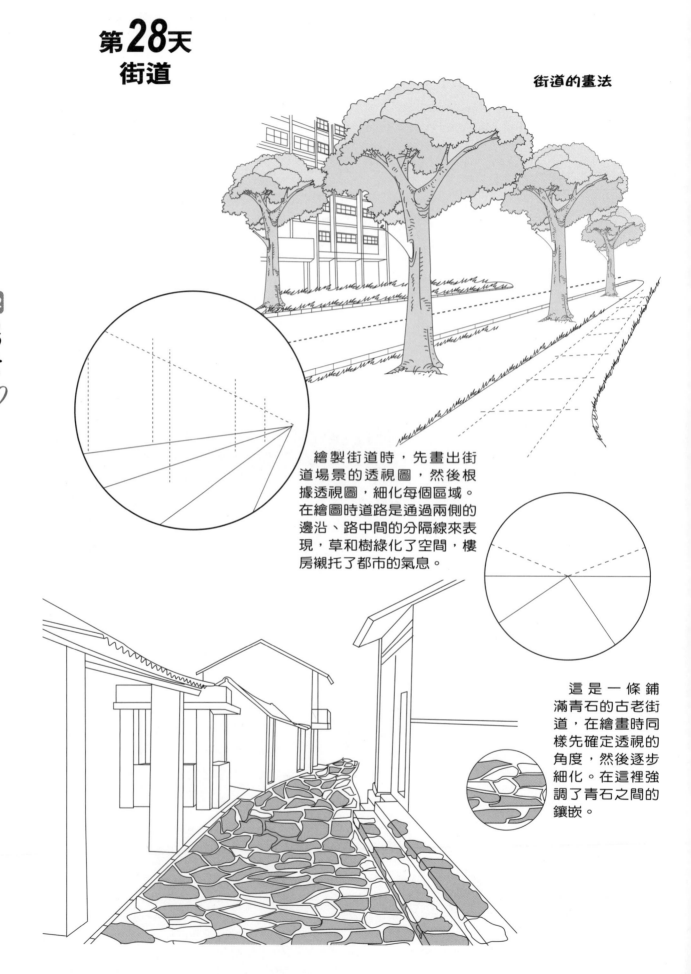

第28天
街道

街道的畫法

　繪製街道時，先畫出街道場景的透視圖，然後根據透視圖，細化每個區域。在繪圖時道路是通過兩側的邊沿、路中間的分隔線來表現，草和樹綠化了空間，樓房襯托了都市的氣息。

　這是一條鋪滿青石的古老街道，在繪畫時同樣先確定透視的角度，然後逐步細化。在這裡強調了青石之間的鑲嵌。

街道的彙總3

街道的繪畫，完全由路兩側的風景來表現：兩側的建築或者兩側的綠化風景。

第**28**天
練習：街道

　　街道是與周邊環境緊密相連的。有了周圍的事物，街道風光才能生動起來。所以在繪製街道時，不能將周圍的環境忽略掉，否則街道就會索然無味，整體看來也會很失敗。練習的重點，就是將它周圍的房子、樹等具象地描繪出來，這時街道就生動地呈現出來。

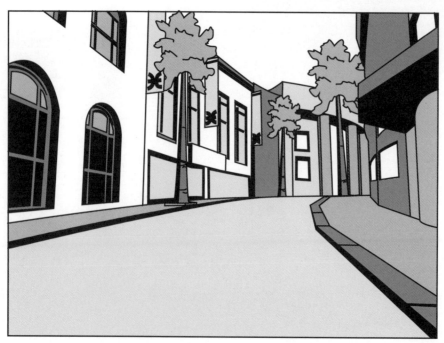

第29天
兵器

兵器的畫法

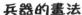

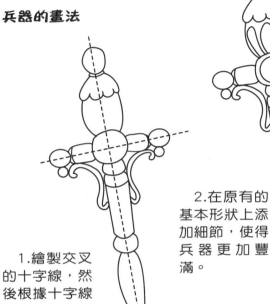

1.繪製交叉的十字線，然後根據十字線確定最初的基本形狀。

2.在原有的基本形狀上添加細節，使得兵器更加豐滿。

3.再次加入細節，然後進行填色，完成最終的效果。

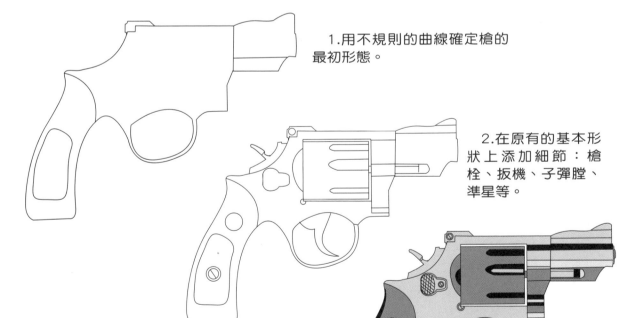

1.用不規則的曲線確定槍的最初形態。

2.在原有的基本形狀上添加細節：槍栓、扳機、子彈膛、準星等。

3.再次添加修飾性的細節，如握手處的花紋、槍身上的螺絲帽。然後以單色填色，完成最終的效果。

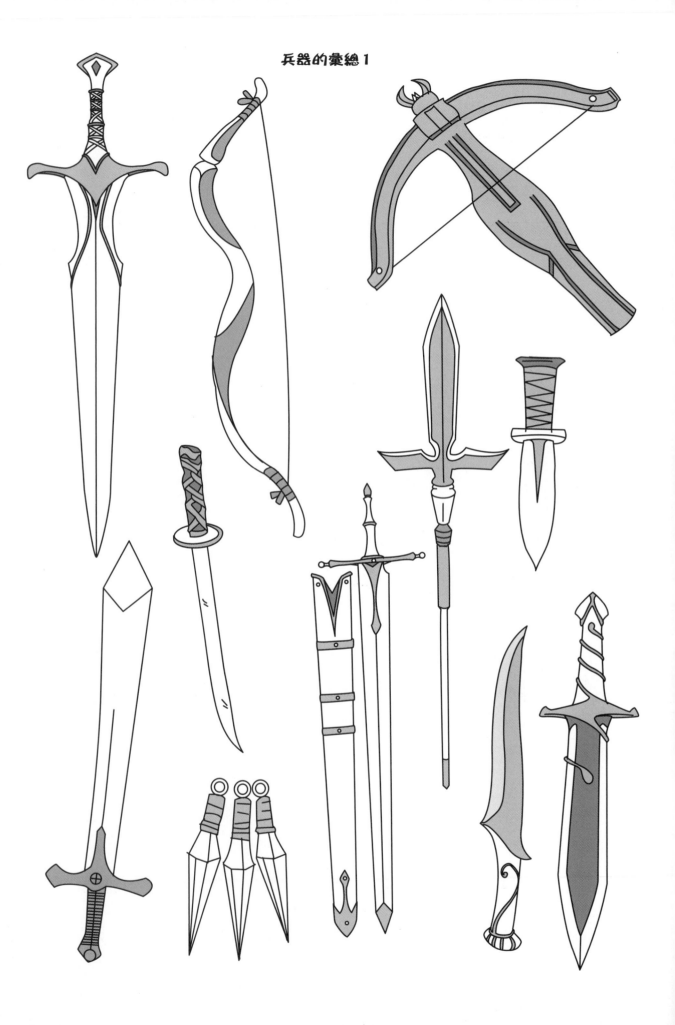

兵器的彙總1

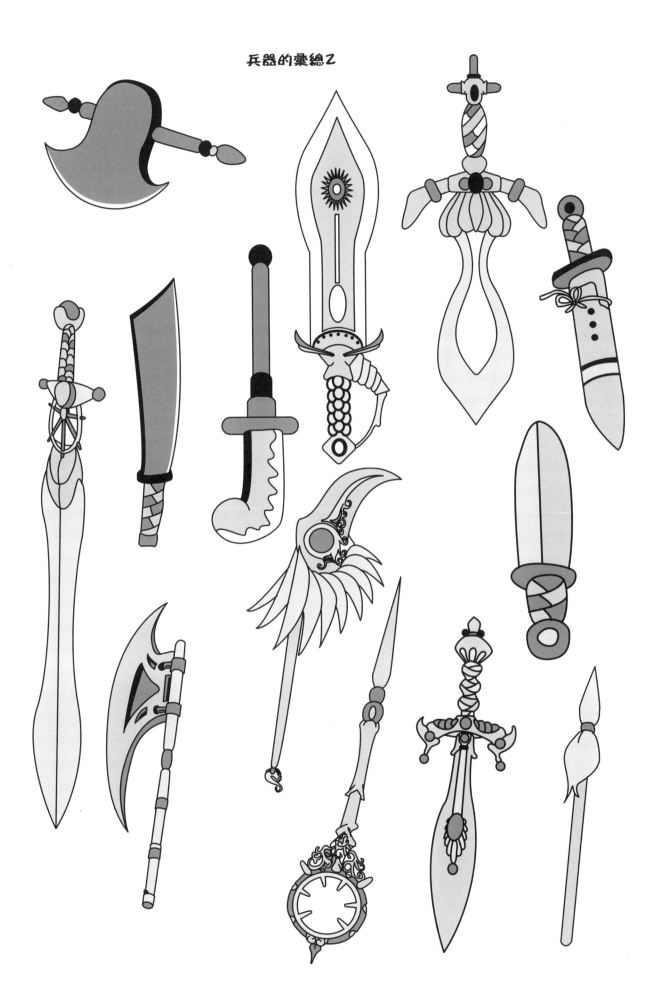

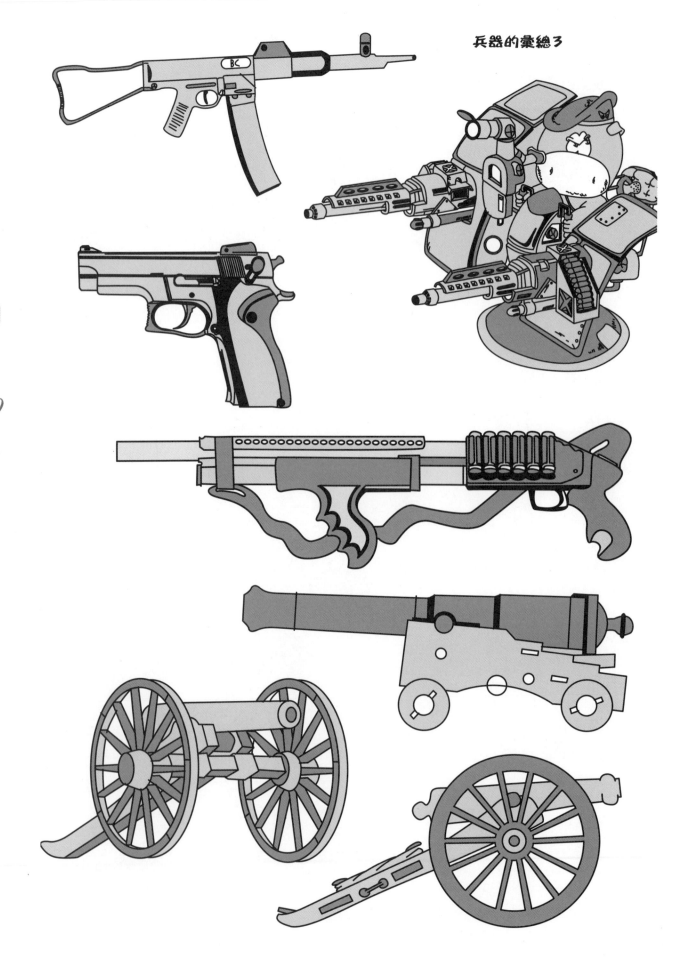

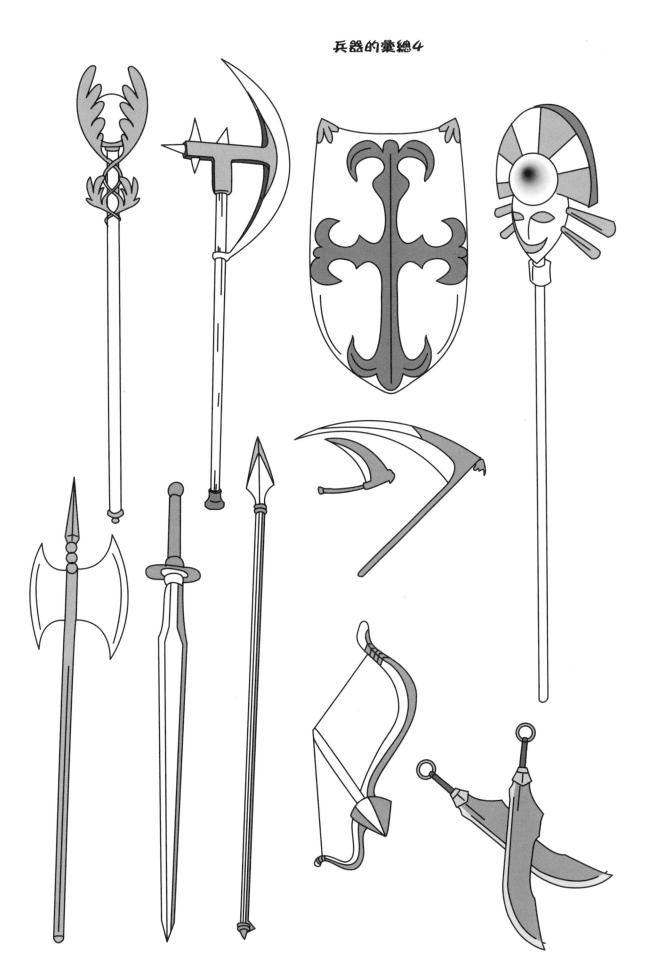

第**29**天
練習：兵器

　　當看到某樣兵器時，應該先觀察外觀，用簡單的線條將輪廓勾勒出來，注意要掌握層次，否則就沒有立體效果；至於小細節就根據具體情況處理。對於當前的圖片，先將它們的整體輪廓畫出來，刀刃部分加一條簡單的細線，用不同的顏色區分它們，此時刀刃立刻顯示出它的鋒利。

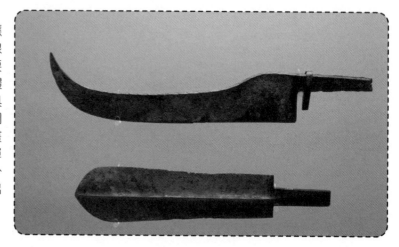

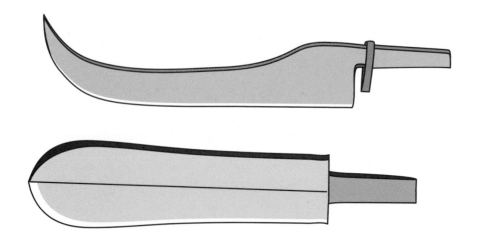

第**30**天
飛機、火箭

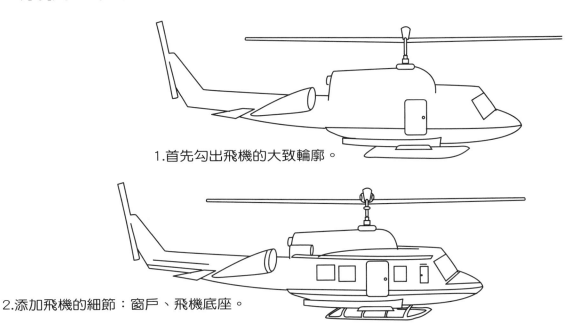

1.首先勾出飛機的大致輪廓。

2.添加飛機的細節：窗戶、飛機底座。

3.進一步加入細節，並添加修飾性的筆觸，如玻璃的反光。

1.用最基本的幾何圖形，如圓形、橢圓形、不規則形狀勾出飛機的初始化輪廓。

2.在原有基礎上添加細節，完成最終的效果。

為了表示飛機或火箭
快速飛行的狀態，可以在
它們的尾部加一些"煙"
的效果，可以用平滑的折
線表示，也可以用直線直
接代替，更可將綜合兩者
作法，但是每種效果給人
的感覺是不一樣的。

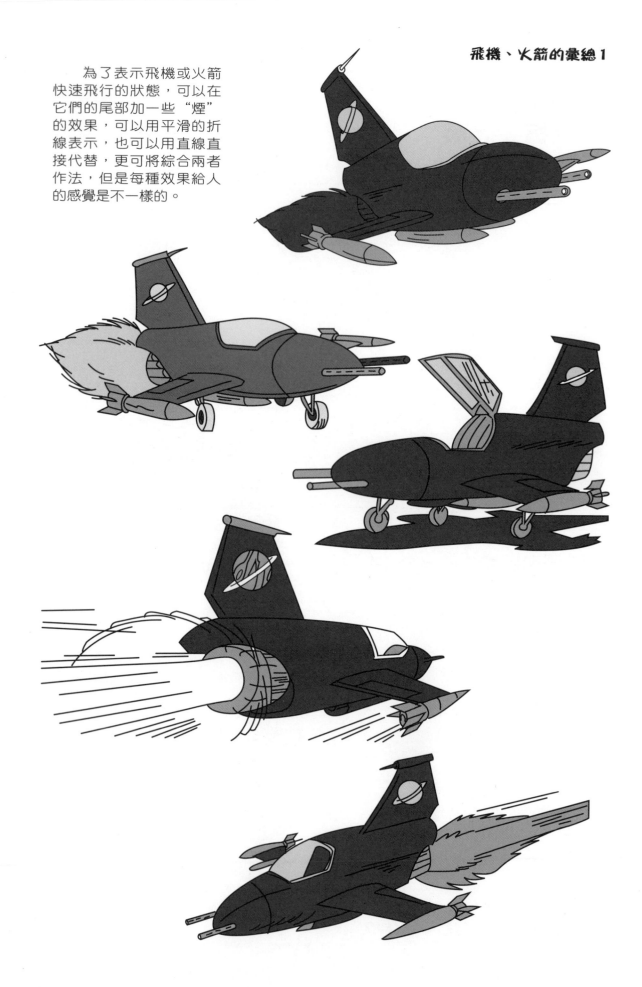

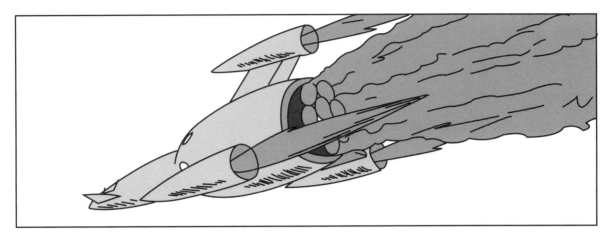

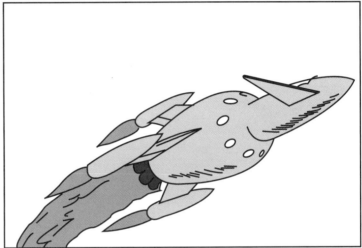

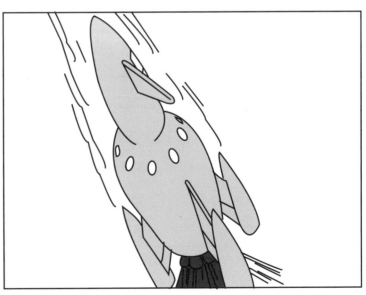

曲線圍出的煙霧及直線畫出
的飛行方向，都一直伴著火箭。

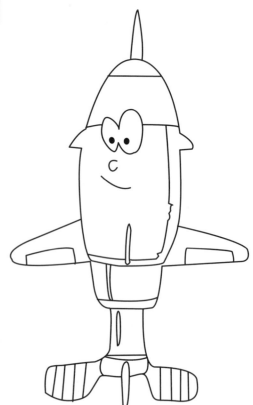

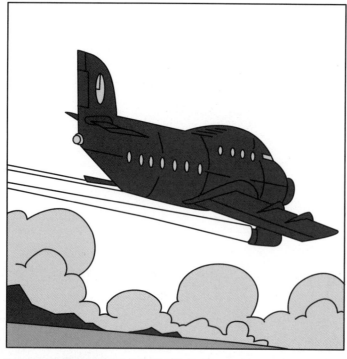

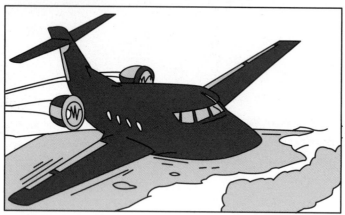

當畫完一架飛機或火箭時，也可以根據想像將它變得更卡通化，這樣是不是更可愛呢？

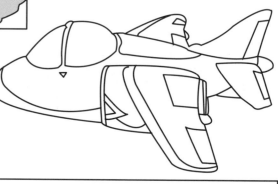

第**30**天
練習：飛機

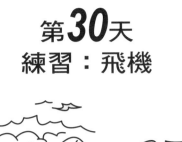

勾出飛機輪廓，然後
添加細節，每一處可以更
接近實際，也可以根據前
面所提示的方法變得更卡
通化。

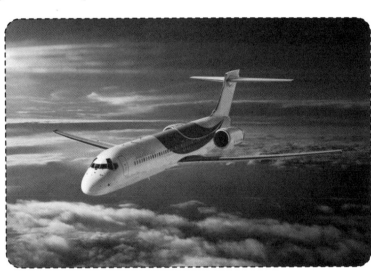

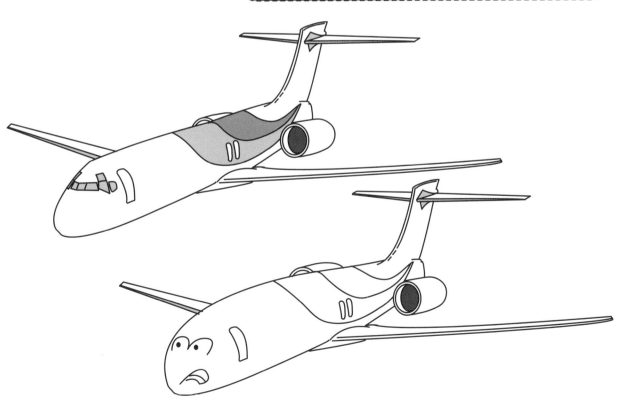

國家圖書館出版品預行編目資料

卡通動漫30日速成：場景/叢琳作 . --台北縣
　中和市：新一代圖書, 2011 . 1
　　面；　公分
　ISBN　978-986-86479-7-8（平裝）

1.動畫 2.漫畫

987.85　　　　　　　　　　　99017689

卡通動漫30日速成—場景

作　　　者：叢琳

發　行　人：顏士傑

編輯顧問：林行健

資深顧問：陳寬祐

出　版　者：新一代圖書有限公司

　　　　　　台北縣中和市中正路906號3樓

　　　　　　電話：(02)2226-3121

　　　　　　傳真：(02)2226-3123

經　銷　商：北星文化事業有限公司

　　　　　　台北縣永和市中正路456號B1

　　　　　　電話：(02)2922-9000

　　　　　　傳真：(02)2922-9041

印　　　刷：五洲彩色製版印刷股份有限公司

郵政劃撥：50078231新一代圖書有限公司

定價：230元